美术高考指南

廖钢 著

北方联合出版传媒（集团）股份有限公司
辽宁美术出版社

素描

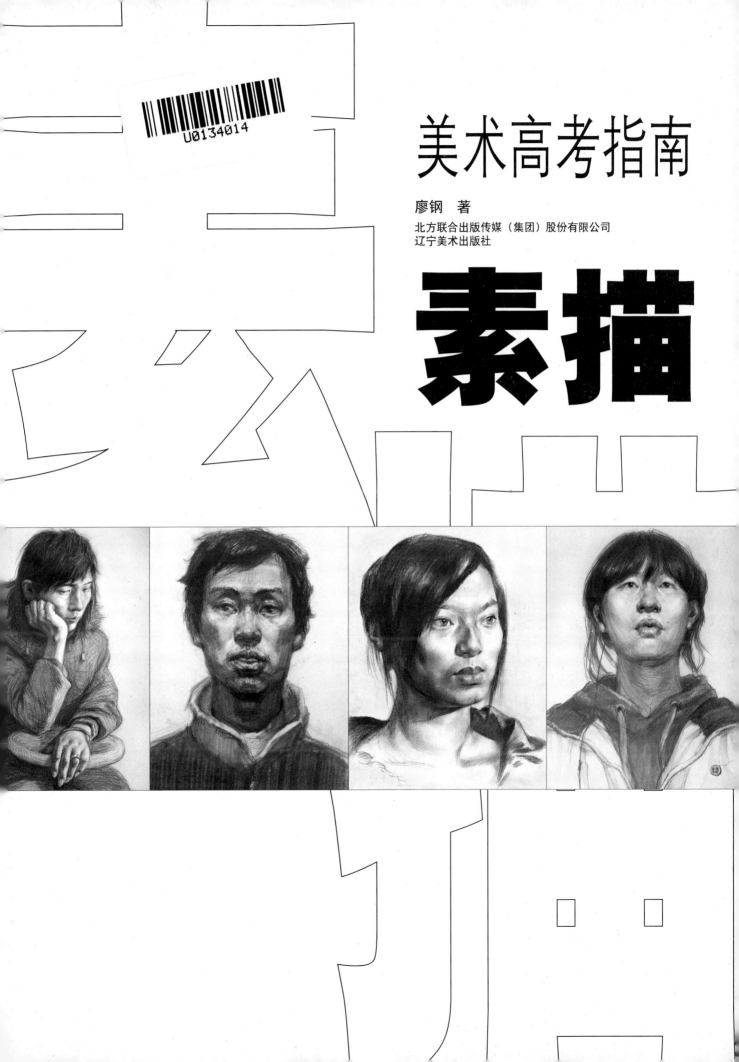

图书在版编目（CIP）数据

美术高考指南.素描 ／ 廖钢著． —沈阳：北方联合
出版传媒（集团）股份有限公司　辽宁美术出版社，
2010.11

　ISBN 978-7-5314-4690-3

Ⅰ.①美…　Ⅱ.①廖…　Ⅲ.①素描－技法（美术）－高
等学校－入学考试－自学参考资料　Ⅳ.①J

中国版本图书馆CIP数据核字（2010）第253802号

出 版 者：北方联合出版传媒（集团）股份有限公司
　　　　　辽宁美术出版社
地　　　址：沈阳市和平区民族北街29号　邮编：110001
发 行 者：北方联合出版传媒（集团）股份有限公司
　　　　　辽宁美术出版社
印 刷 者：辽宁泰阳广告彩色印刷有限公司
开　　　本：889mm×1194mm　1/16
印　　　张：6.5
字　　　数：90千字
出版时间：2011年4月第1版
印刷时间：2011年4月第1次印刷
责任编辑：苍晓东
装帧设计：刘洪帅
技术编辑：徐　杰　霍　磊
责任校对：张亚迪
ISBN 978-7-5314-4690-3
定　　　价：29.00元

邮购部电话：024-83833008
E-mail：lnmscbs@163.com
http://www.lnpgc.com.cn
图书如有印装质量问题请与出版部联系调换
出版部电话：024-23835227

写在前面的话

如今出书成为一种时尚，然而书海中瑕瑜互见。有亲身体会精于编撰的；有尽其一生心血写就的；也有东拼西凑粗制滥造的。我想，出书就应本着对读者负责、对自己负责的态度，使读者有所启发，有所收获，否则，难免落入人们指责的行列。

多年从事美术基础教学，当面对不同层次的学生时，我思考如何采用最奏效的办法尽快提高学生的绘画素质。在这方面体会颇多，很想结集成文。近年来，报考艺术院校的考生也非常之多，考生们急于知道面向不同的院校应把握哪些重点、难点，进而在思想上和技术上有所遵循。因此，编写一本指导性的书籍成为考生们渴望已久的事。

作为造型艺术，掌握最基本的造型语言是非常重要的。近年来，国内各大美术院校基础考试非常重视学生的造型能力，尤其是默写能力，不论素描还是色彩考试都是如此，这应该说是一大进步。但是，其中也存在一些弊端。如有的考生靠死记硬背仅能默画那么几张画，考题略有变动就束手无策。我们应该刻意训练考生的形象思维能力与空间逻辑能力，也就是对形体的把握，如感受、观察、分析、理解、表现的能力；对整个画面如何整体把握、控制的能力，这些能力应是必须具备的，进而，才能举一反三，自如运用，不断适应变化发展的时代需要。

廖钢　1958年11月生于辽宁大连。1987年毕业于沈阳鲁迅美术学院。一直任职基础绘画教学及高考辅导教学，绘画作品获得多个奖项，参与多年的考前辅导及阅卷工作。2007年参加辽宁省艺术统考阅卷工作。曾先后担任基础绘画主任，大连工业大学艺术与信息工程学院教学院长。现为大连工业大学艺术设计学院教授，硕士生导师。辽宁省美术家协会会员，大连市美术家协会理事，大连市油画学会副会长。1999年在《美术大观》发表《美术基础课教学与高考》论文，2004年出版《名校名师试卷点评》一书。二十多年的教学耕耘中，积累了丰富的、宝贵的经验。

目录

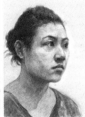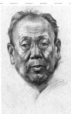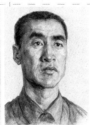

1

素描的概述

一、素描发展概况

素描在艺术发展的路途中起着非常重要的作用，无数大师的素描作品都反映了素描在艺术活动中所起的支撑作用。大师们在给人类留下丰富的素描遗产的同时也留下了极为深刻、经典的论述，素描的产生与发展伴随着人类社会的发展而发展，早在原始社会人类身居洞穴，在岩洞里，原始人用木炭将他们的生活画在岩洞的墙壁和洞顶上。如西班牙阿尔塔米拉山洞的《受伤的野牛》就是一个很好的佐证。漫长的中世纪留下了大量宗教方面的绘画，此时的绘画就有其升华，而这一时期的素描应当说是自由发展阶段。素描作为绘画基础并形成体系可追溯到文艺复兴时期，当时意大利人卡拉奇创办了第一所美术学院，艺术家在这里较为系统、科学地得到"再现自然"如实表现客观现实的能力，使绘画中的素描摆脱了原始草图的状态，从而达到"再现"完美幻觉的程度。绘画理论得以丰富和发展。表现的技巧、材料均得以提高和丰富。绘画的语言因此更加丰富与完善。绘画教育从师傅带徒弟的个人经验式的传授进步为科学化、系统化的学院式研究，素描的教学体系也日益完备。

虽然20世纪初欧洲的现代艺术革命对"再现自然"的艺术观念提出了质疑，同时也使艺术自身的规律得以明确与深化，使艺术的表现力丰富多彩。在今天，回首这段历史时，无论艺术观念与过去有多大的变化和差异，绘画的本质是没有改变的，这也证明绘画的历史是绘画语言不断延伸、不断丰富、不断完善的历史。

可以说文艺复兴后绘画艺术是一个生机勃勃的发展过程。而中国的情况则不

尽相同。西洋艺术传入中国不过百余年，由于诸多原因，我国美术受苏联美术教育体系的影响较大，在这里应当感谢老一辈艺术同仁不懈的努力与追求，他们相继从国外带来了素描教学经验。

回顾上个世纪50年代开始在各院校推行的苏联美术教育体系，虽然褒贬不一，但毕竟产生过积极影响。十年"文革"对素描教学产生了阻碍作用，80年代初，素描教学刚从禁锢中走出来，却又面临现代艺术思潮的冲击。大部分青年学生并非是把素描作为自己培养绘画的基本素质、培养观察和思维的途径，而是当做一块进入美院的敲门砖，实际的修养与素质能力往往令人失望，有的可能就会画几幅素描头像和几幅静物素描。更有甚者则认为学艺术用不着素描、色彩等基础知识与修养，这些都是动荡转型时期的必然产物。面对这些问题，我们对于素描教学的处境深感担忧，应当说我国的艺术和艺术设计都是起步阶段，素描教学尚处于幼年期，有待完善，需要一批艺术营养健全、绘画基础扎实的艺术学子来支撑这片天地。

素描概念应当说是很宽泛的，但"条条大道通罗马"。由于地域、种族、文化的差异，形成了区域的特点，作为不同观念的教育体系均有其科学系统严谨的一面，也有其不足的一面，凡是符合艺术发展规律的，无论苏联、德国、法国、意大利、还是美国的教学，我们都应该抱着研究的态度，去学习其合理的、先进的思想方法和教学手段，把握艺术的本质，全面培养艺术素质，这才是艺术学子应该采取的态度。

二、学习素描应具备的修养与解决问题的办法

1.观察方法

所谓观察方法，就是怎样看、看什么的问题，这一点对于学习绘画的学生来说是非常重要的。

常言道，"整体观察、局部入手"，这里讲的"整体"就是观察的核心，也就是当你看到某一物体时一定要联系到与之相关联的其他部分，也就是说这一局部不是孤立的，而是同另一部分有着内在与外在的"联系"，这就是"整体"。建议学生看问题、观察事物要一分为二，既看到正面又要看到反面，就是始终有联系的意识，心中时刻有全局或整体的观念。

整体感又是怎样形成的呢？应当说这个"整体"绝不是千篇一律的。"整体"是伴随着每个人的艺术修养而形成，这就是仁者见仁，智者见智，虽说差异很大，但还是有规律可循的。所谓的规律，就是观察者要有"感受"，对所观察的物体有理解与认识，从中看出"趣味"或叫做"关系"来。这样画下去，你才能有目标与追求，同时"过程"也随之有由简至繁，由浅入深，最终达到一种精神与形体统一的境界。

当我们对整体有了一定了解后，再来说观察方法。观察就是建立以形为主、从形出发的意识，由大至小的顺序去捕捉最为强烈的"形"。例如画一幅头像，首先明确头像的整体是整幅画面的构成和布局，也就是头、颈、胸在整幅画面的构图中形成的关系与趣味关系。包括重心、结构、运动、节奏、面积、前后、透视、比例、黑白等。当然对这个人物头像有了综合因素把握之后，就是如何去感受形，感受什么样的"形"就是我要说的观察形的最基本的方法，也就是说我们所见的形一般讲是自然的有机形态，大多表现为不规则或无序，在艺术家眼中的形则是有"骨"有"肉"的形。所谓"骨"，就是通过一定的方法训练，把握和体会形的内在"精神"，它不完全是表面形态所能交代的，也许是表面已包含，但却很微妙，这时就需要艺术家去提炼取舍，把最强烈的东西表现出来，是为"骨"。所谓的"肉"，即外在的形，是表面的、不规则的、缺少一种力量的、

图1—1

这是平面几何形的组合，无论多复杂的形态，当变成平面，就只剩下边缘轮廓，轮廓就是物象的边界，画面的基本形由物象的边界所限定。

图1—2

这是几何形体的组合，从平面的观察到立体的观察物象是认识的一次重要的飞跃。

面面俱到的外在形态。要求艺术家的表现既能反映出具体丰富的细节，又能强调、归纳、概括出内在整体，这就是对形的观察与表现的核心方法，这样才能看出"形"来；也就是去掉那些微不足道的细节，通过理性的分析、筛选等办法加以归纳的结果。

什么是形呢？绘画中的"形"应有明确的整体归纳和对细节的取舍，并保留其自然状态，充分体现内在张力的表现形态。这里所说的"形"包含很多东西，但也很抽象，包括形的方向、运动、节奏、韵律、张力、意味等。比如画一个石膏球体，简单地看就是一个圆球，实际上它有位置、光源的不同，最后效果是绝对不同的，你会发现不同角度下圆球是有方向、有动势和有重心的，这往往被人所忽略。再比如画头像，首先要将头、颈、胸概括近似于几何形体，按照其结构角度定（布置）在画面中。①首先确立上下位置。②找到重心线和大段比例（包括头、颈、胸、座四部分），再把每一大块的基本形摆上去，这就很容易看出简括的形。此阶段应学会看什么，不看什么。应先看大的形再逐次看小的形，始终从形出发，由大到小，像筛沙子一样，把每个部分都过一遍。五官的处理更是这样，还是从形出发，按比例位置摆上去，此时是平面阶段，注意"以形出发"，全面完整，做到一眼看去同时看到的是几根线组成的形，并非是一根一根孤立拼凑的，而是主动概括、简捷明了的形，这样的处理既节省时间又完整概括。

笔者认为所谓整体观察（图1-1、图1-2），就是在观察物体时一眼看上去的形是大的完整的外轮廓。应注意的是，当我们观察一物体时，眼睛首先要保持松弛状态，然后再瞬间张开。就像你聚拢的手指，开始是很松弛的状态，突然张开五指，你的眼睛也突然张开去感受它，眼睛会为之一亮，你所感受到的是围绕在五个手指末端所形成的扇面椭圆形轮廓上，这时你所感受到的强烈的外轮廓就是最整体的形，绝对是忽略细节的概括的形。

画家常习惯将眼睛眯起来看，眯起来时，细节、小东西都看不到，强烈的东西留下了；另外，还有个习惯是用一只眼睛看物体，是想看到一个视点的物体，而没有两只眼睛的误差，这些都是艺术家为了准确观察形、整体把握形的有效经验，这些却是正确的观察形的方法。

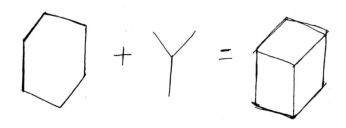

图1-3

一个平面的六边形加上三根线就成为六面体，是立体的形。平面的观察仅局限于"观看"的初级阶段，强调的是用眼睛去观察，而进入立体的观察阶段，则强调的是用"脑"去观察，侧重于大局和思考、分析。

2.形体与结构

形体

形体是形状和体积的合称，关于什么是形，在观察方法中已有过论述。我们都知道后印象派画家塞尚发现在自然世界中所有物体不外乎是由圆球体、圆柱体和锥体组成，塞尚的发现揭示了形体的本质即由抽象的几何形体组成，这有利于对复杂的自然物象作视觉的归纳，有利于在绘画中对造型进行处理和把握。正是抽象的几何形体构成绘画造型的基本逻辑之一，它们甚至直接成为一种绘画语言、或间接地隐含在具象外衣之中，对于人的视觉心理产生巨大的作用，应当说绘画中的几何性质并非简单的几何形体，因为绘画中的形是由画家自由的感情的徒手描绘的，是可以感知人的思想、情感等复合的因素的有机的形，是一种带有情感色彩的"有生命的形"，它有别于一般意义的几何形。那么形与体是怎样一种关系呢？

形体属三维空间。同时也包含着二度空间的最基本的形。当塞尚揭示物体组成最基本元素时，我们就从几何形体入手去研究整个世界的形体。六边形是平面、二维的永远不是体积的，艺术家比一般人高明的地方就是能感受到体积空间。假如我们在六边形中加上三根线就能够形成三个面，成为立体形态（图1-3）。这就不难看出，在体积上起作用的是这三根线与外形的结合所形成的体积关系，两者缺一不可。但是要明确地认识到在体积上起重要作用的是内部的支架，这个支架多数是隐形的，那么，在头像中的体积支架是如何体现，既能体现形又能体现体，这需一定训练才有达到，只要是有体积，就必然要有内部三根线形成的骨架，这三根线是需要强调寻找，但必须在自然形态中像概括形那样挖掘提炼去实现。

结构

结构，即结合与构造，可以理解为两个以上具有独立含义形体的复合体。概括地讲，结构有两个方面含义。一是，自然形态的发展规律的结构。二是，艺术方面的由视知觉构成的画面结构，它包含着有透视、有层次、有运动、有节奏等。

结构也是物体各部分之间的结合形成形态趣味关系的载体，当我们了解了结构，才能使我们更准确地概括出合理的结构关系，并加以组织处理。能使我们明确处理形体，使形体的主次更加突出明晰。同时，你所运用的结构是一种艺用结构意识，是带有艺术感受理解与表现的个性"结构"。看一下大师作品，以结构见长的大师比比皆是，结构的美可以带来无限的力量美。

3.比例

一般意义说是指物体长、宽、高的关系或者是部分与全体或者部分与部分之间的数量关系。对于初学者是最先要接触的难题。一定要让学生建立严谨对待比例的意识和态度。历代大师非常重视这一点，丢勒说："没有正确的比例就不可能有一幅完美的图画。"素描中的比例是灵活的、相对的，是指画面所形成的一种视觉舒服的关系。比例是画家把握画面造型的一种"尺度"，它通过线条和明暗呈现出来，经过长期学习，当我们训练有素的眼睛对比例关系的把握早已不在话下时，一个基本的尺度就会储存在下意识中，以至在写生中看一眼即能准确抓

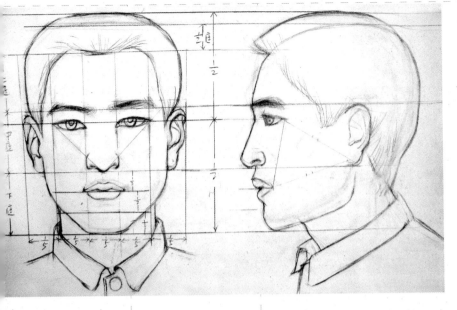

住面前物象的基本比例关系。面部的比例"三庭五眼"，只是前人对头像比例总结的一般规律，并非是金科玉律，不可改变，因为我们在面对具体的人物时，他的特征比例很可能是同上面"比例"出入很大。但是，当我们了解一般的规律时，它可使我们"节省"时间，迅速地将基本的比例交代出来，在此基础上根据具体的人的情况具体调整处理，这就有规可循了。只有具体问题具体分析，灵活地运用规律，才是实事求是的方法，这是将笔者所理解的面部比例介绍给大家仅供参考。

"五眼"是确立头的宽窄，首先，应该明确的是包括两只耳朵在内平分五等份的"五眼"，这样脸的宽窄是符合一般规律的，即两眼间宽度等于一只眼睛的宽度，鼻子的宽度等于一只眼的宽度，嘴的宽度等于1.5只眼睛的宽度。"三庭"是确立头的长短，就是说从正面看发际至下颏底部平分三等份，每份分别为额头从发际根到眉毛的辅助连线上，鼻子是由眉毛到鼻子底部，鼻子底部到下颏底部，即为三个脑门那么长，脑门中间部分又叫"庭"，所以为三庭。那么，发际根至头顶是多少呢？一般认为是脑门的一半，即"二分之一庭"。就是说"三庭"加上0.5庭是整个头长。整个头的总长，长宽知道了，其余关系相对就好找了，嘴缝的位置是在下庭上方的三分之一处，眼睛处在中庭上方的三分之一处，耳朵长度等于眉毛至鼻底的距离。侧面看额头骨很饱满呈圆形，往下略窄，整体看上去，像鸭梨形，外眼角、嘴角、耳垂处，近似于等边三角形或等腰三角形（图1-4）。

对比例的理解不同，产生了大师独特的不同的"比例"、不同的处理与理解，可以看一下，大师们对比例的理解，如马蒂斯、毕加索、安格尔、德拉克洛瓦等，可知"比例"是随着审美、随着画家主观需要而变化，绝不能教条地搞绝对化。比例一词也在发展变化，外延也在扩大。我们要寻求的比例以及驾驭比例的方法应该是在尊重基本规律下的个人感受和经验。

"相互比较"不失为寻找正确比例相互的方法，例如，线与线之间、形与形之间及面积与面积之间、明与暗之间的关系等。

丢勒说："……画素描……就是意味着要看出比例，因此您自己千万不要把某部分与整体脱节开来看，也就是你画的不是鼻子，不是眼睛，不是嘴，不是头、不是手，而是鼻子、嘴在脸部的什么位置上。"

三、材料与工具

铅笔：画素描的常用工具，尤其初学者应选用铅笔，它的优点是色调丰富便于长时间描绘。铅笔从2H—8B是由浅到深的顺序，起稿时用较深较软的5B或6B或8B。深入时可逐渐转为硬铅笔，但是若在6B基础上突然使用2H这样两种铅粉不融合，效果不佳，所以转换硬铅笔的号码要适当选择。

木炭条、铅笔：当具有一定素描基础时，可以选用炭笔类工具。可以更直接更强烈表达个人感受。

橡皮："白色铅笔"之称。可准备2B、4B两种，2B橡皮还可以用刀切成需要的棱角以擦出特殊效果。此外，橡皮泥也可以用来减弱画面调子。还有的人用一块纸巾或抹布将重的调子抹浅，同时也可以起到铺大调子的作用或画面的虚化处理。

纸：素描纸、画图纸都是很好的素描用纸，画速写时还可以用新闻纸（白报纸）或不太滑的纸张。画特殊效果素描还可用灰色或其他颜色的纸板或卡纸，高光的部分可用白色铅笔画出。过去还有一种画法将白纸擦上一层灰色炭粉然后画高光部分时用橡皮擦出。

定画液：铅笔画，尤其炭笔画上的黑粉容易脱落，为了防止脱落，喷上定画剂可以长期保存你的作品。

画板与画幅：一般情况备一块四开大的画板即可，画幅以四开为宜。最好不用画架，这样铅笔与画面的角度可以灵活调节，表现得更自如。

四、素描基本常识与训练

1.构图

构图的意义与作用

对于一个画家或设计师来说，构图是画面的最基本能力。构图是对画面的空间分割与安排。是画面最大的整体与最大的美感。构图的内容不仅仅是分割还包括明暗色彩节奏、韵律、对比、均衡等，从而达到一幅完整的、有机的、真正意义的、构图的含义。一个优秀的艺术家，要有丰富的构想（idea）及对美的敏锐感觉，这需要具备构成意识，这一点是区别艺术家与工匠的关键。构图的能力是一个人综合素质的体现，其中首推"创造力"，而构成的意识又是对创造力的一种培养，一般来讲，从构图就能看出作者所表达的思想内涵，构图是画面精神与形式意味的集中体现。

一幅作品，第一眼的感觉就反映在构图上，其次是色调色彩上，往往在构图上稍下工夫其效果就大不一样。真正意义上的构图是非常主观的，是把精神转化成形式的过程。我很赞同国画中所讲的"造势"、"造境"、"经营位置"，可以说这是一幅作品的精神体现。哪怕是寥寥几笔也能达到画面精神的表述，充满变化，和谐统一，经营也是精神理想与形式意味的高度统一，并非仅仅停留于形式上的构图。

构图基本法则

平衡与均衡，平衡是美感的基础。平衡主要指左右分量的均衡，即不要使人

感觉左边或右边太重或太轻了。均衡不仅具有平衡的含义，另外，具有上下匀称或对角呼应的含义，主要意义在于让画面的每一块能合理派上用场。如果画面物体下沉，即上边太空造成画面上下不够均衡；又如，右上角太空，左下角太挤，这样画面也会出现失衡缺少呼应，此时，应在左右上角填补某物或画些布纹、影子等以造成对角呼应达到均衡，这种平衡或均衡跟人的生理状态有很大关系。比如常讲左撇子，他所画的东西排线条由左上向右下顺序排列，达·芬奇就是这样，所以他的平衡与均衡的角度就与右手的人有所不同。

把握画面的构成要有变化，如大小、多少、前后等因素，无论怎样变化都应该是统一协调，概括起来有这样基本的两点，既变化又要统一。它所涵盖的内容则是广阔丰富的，不论你如何构图，但是美的法则和规律还是相同的。

构图的初步常识

首先应当知道画多大。一般要求物体的面积总和占整个画面的四分之一左右。当然这是一种机械的说法，根据表现的需要构图应不拘一格。物体与衬布应该放置在哪里。我们所用纸张都是根据黄金分割比切割的，已形成国际通用尺寸。如一开、对开、4开、8开、16开等，一般情况长与宽的比例关系接近1：0.168,就是根据这一比例关系，长宽各均分三份，形成"井"字交叉点（这是较为理想的点），这几根线就叫做黄金分割线，主体物可以取某一点，或某一根线上，其余的点和线可安排呼应物，并非确切放在那个点上，可能是面积、位置都有所变化移动，但基本上还是在这个点的周围出现。

静物构图

在画静物时，首先要考虑的是构图，要注意画面的疏密、大小、前后、黑白、节奏、韵律、变化、统一、平衡与均衡关系。

构图完全是作者在控制，绝不是物象的简单取景。应当体现一种组织，安排处理与表现，这一点一定要学习中国画的经营位置，即画面分割、构成、变化等安排——一般分为"S"、"C"、"△"、"∣∣"、"＝"、"O"等形式摆放，形成完整而富有变化的画面。构图是主观的，我们在静物构图的过程中更是主动地寻找联系，找出规律和画面的韵律、节奏等，这就是静物构图的目的。

安排静物构图时要注意其形式与美的构图规律，要注意构图是为所表达的感受、意境服务的，如"静"可能摆成三角形它给人一种较稳定的感觉，那么，"动"则是按对角线摆放，圆形的或旋转的形式都会给人一种流动不稳的感觉。象压抑、激昂所选择的构图则是不一样的，应当体现出压抑、激昂的气氛，这是构图所追求的目标。

素描头像构图

素描头像的构图，按常理是主体物约占画面四分之一的空间，因为是应试训练，一般画的较大一些，其目的就是交代一种强烈的视觉冲击力，能够引起注意，但并非越大越好。头像构图注意眼睛的朝向应当留有一定的空间，这样在视觉上才显得平衡。头像构图更重要的一个因素是要完整不要缺少内容，如头、颈、胸是一个完整的整体。在处理头、颈、胸关系时要有变化、有主次。

所以说，既要把理性的规律交代清楚，又要防止概念化、机械式地学习。构图规律、造型规律、明暗规律等方面都是有法可循的。就明暗分布而言，不同的分布存在不同的规律和效果。一般来说，在考虑画面均衡的同时要兼顾画面黑、白、灰的变化与区分，还要考虑到画面中的主次进行有意识的对比与减弱，以突

出主题等。此外说一说构图的张力，这是一个既深奥又浅显的问题。比如就我们熟悉的邮票来说，邮票虽小可容天地，其画面仍不失一种张力。一幅画的构图通过大的线、面和形及明暗可以构成画面的基本张力特征。通俗地讲，画面主体物安排给人的感觉是既不大又不小，既不偏也不正，既稳定又有动感等，达到这样的感觉可以视为恰到好处。我们的构图就有可能表达出确切的精神内涵，一幅好的具有张力的构图既具有向外的张力，又具有向心的凝聚力，有时一反常规的表现可能是最具张力的表现。因为这类表现打破了人们心理经验，造成审美心理的失衡状态，因而极富动感与张力。

2.作画姿势与用笔方法

左臂伸直架住画板，这样可以保证眼睛与画面的合适距离，当然如果画二开以上大画必须用画架了。作画时眼睛的视中线与画面中心相垂直以防止透视变形。铅笔的拿法大致有两种。一种是像似握笔指挥的姿势，铅笔根在掌心里，以自然舒适为好，这样可以保证铅笔侧面接触画纸；另一种跟平常写字时的拿法相似，只不过笔杆要倚在虎口上，铅笔根露在外边，保证铅笔与画纸的角度尽量小些。每个人可根据自己的情况有所不同，但大的原则是稳定、灵活宜于控制，尽量以铅笔的侧锋着纸为好。

3.线的画法

用笔动作的准确与否直接影响作画的效果，可以做一些必要的练习，如横向线、竖向线、左斜线、右斜线，同时还要练习各种方向的弧线，动作要有惯性，放松中有挺括之意。画线时手腕当然很重要，但常常需要肩肘的配合，尤其画一些很别劲的线时，一定要动动肩肘位置，此时你可能会感到顺手一些。

排线也叫上调子，这是素描中最基本的动作。调子要均匀，过度要自然，第一遍画的调子上去一定要考虑它前后左右的衔接，要求所上的调子上下左右是相对虚的便于衔接，一定要注意节奏感与轻重控制，线的叠压要考虑一定角度、第二层线与第一层线角度以和谐相融为宜，既不要一个方向的线没完没了地画，也不要线条又太愣、太僵。安格尔在告诫德加时说："画线条，年轻的朋友，多画线条，不管是根据记忆或是写生，只要这样去做，你便会成为一个很好的美术家"，这里所说的线条不是机械地排线，而是强调去描绘生活中发现的活生生的线，表现形体结构的线。所以，再美丽的线条如果不画在形体上可能是最空洞的线。

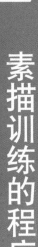

2

素描训练的程序

一、几何形体写生步骤

1 确立构图

　　找出它的平面形。
主要任务是解决整体比
例关系，找出不同形体
的比例、透视和位置关
系，更为重要的是它们
之间的整体把握与考虑
（图2—1）。

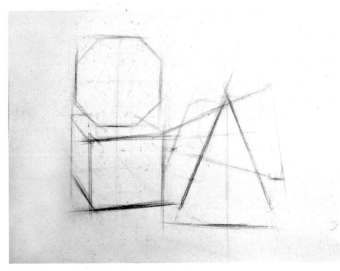

图2—1

2 建立体积

　　找到一种联系与韵
律，找出明暗关系，找
出明暗交界线及投影线
（图2—2）。

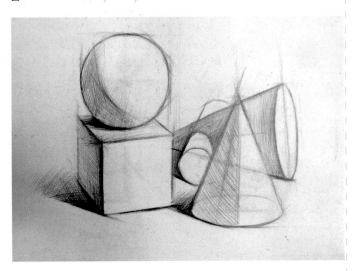

图2—2

4 整体调整

整体调整，光线、明暗、透视、形的运动及力量、空间、质感的调控，该加强的加强，该统一的统一，以达到画面的整体效果（图2-8、图2-9）。

图2-8

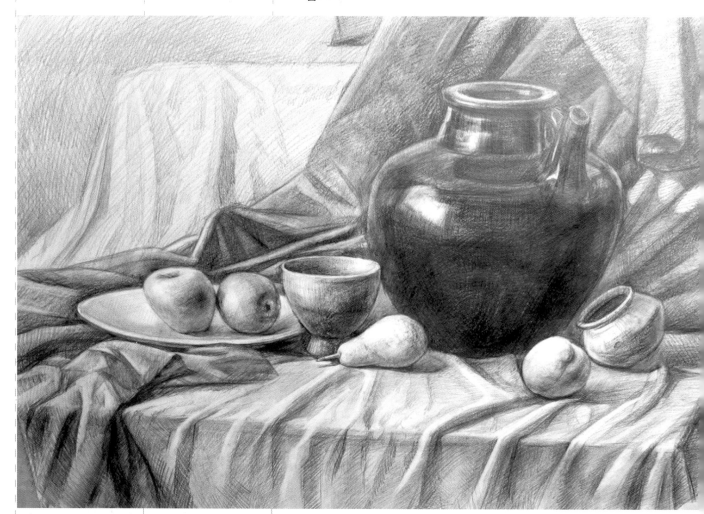

图2-9

在处理物体的明与暗关系方法上，根据一般的经验或者规律来说，在表现物体的亮部时，应多采用"实"的刻画，暗部则更多地采用"虚"的处理方法。

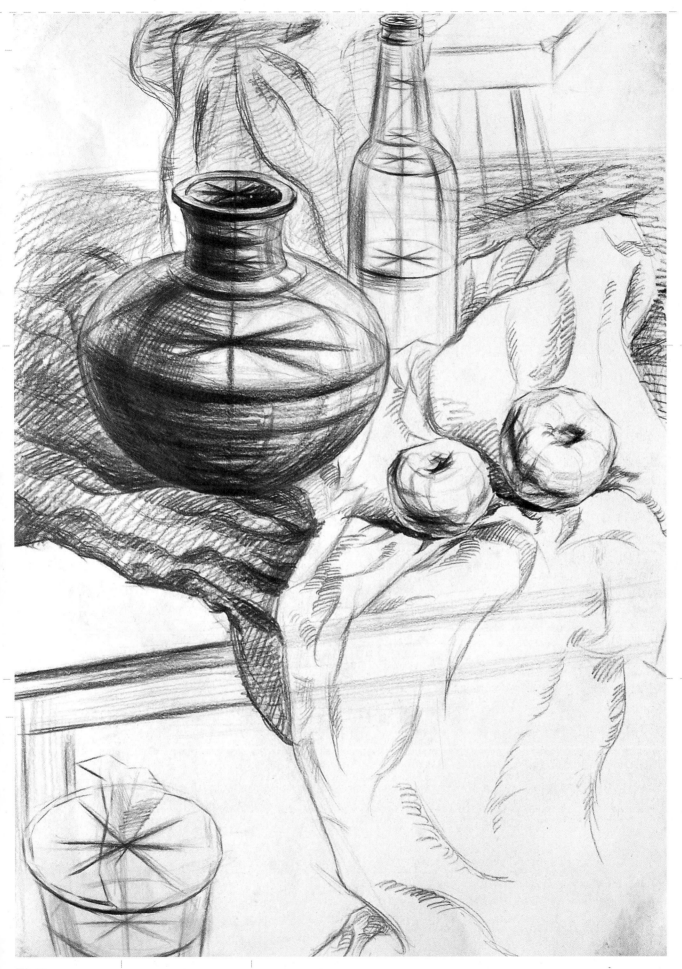

图2—10

该静物画的作者很好地把握了物象与画面的主体与次体的关
系，形体表达准确，构图安排既有对比又有统一。

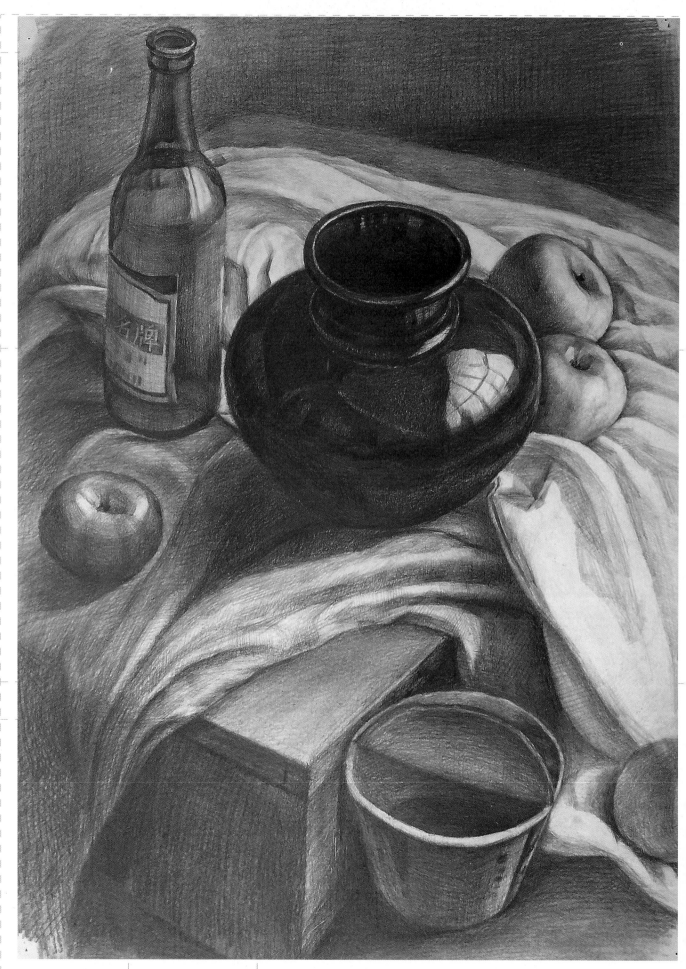

图2—11

该画作者很完整地将静物中的各形态用完美的形式语言表现出来，视角与透视处理得当，黑、白、灰关系设置准确。

3

人物头像写生

一、影响素描头像诸多因素

素描头像是人们既熟悉又陌生的。所谓的熟悉，我们每天都要与之交往，就头像而言也并非了解它。所谓的陌生，它是那样神秘莫测，就头像来说，又像蒙了一层薄纱，对于我们专业老师来说也是难题，还有诸多的问题等待我们去探讨。但是我认为这里的诸多因素非常重要，一定要从思想上来弄清。

前面讲过的基本理论是学生首先要掌握的常识，它起着一个基本导向的作用。但是学习艺术不是看理论就能解决问题的，它是需要实践体会变为每个人的感悟与经验才行。艺术教学是一门实践性极强的学科，它是训练脑、眼、手协调一致，最终体现于画面并非是靠空洞的理论。一千句空泛的理论也比不上画面上生动而贴切的一笔。当然有了一定的理性指导会促使你的绘画技巧更完美。更有内涵，仅凭单纯的感觉是画不出厚实的更有丰富内涵的作品。

艺术类教学提倡挖掘个性化为特点，没有一个统一的硬性标准，但是，每个学生又都有一个大致的目标和追求，在学画的过程中，有许许多多的细节问题是教学中没法具体涉及的，这一方面需要教师有针对性概括归纳、阐明普遍性的一些问题；另一方面需要学生自己感悟，天才从来不是教出来的，然而通才需要一定的导向。

根据自己的特点扬长避短，如自己的画风细致见长，充分发挥细致深入的特点，同时不要忽略整体，自己的画风是大刀阔斧，就要强调整体控制，同时要有必要的细节。

根据多年教学经验，我觉得要画好头像，首先要对头像所涉及的诸因素有全面细致深刻地理解与掌握，这样才能扎扎实实地进步，不然有的学生学画了五年甚至十年，但是到头来还停留在表面，画的东西总是模棱两可，这就是不求甚解，再者是每次的课程设计雷同，没有提出解决不同问题的具体要求，只是任其自然发展。再是，有学生问为什么抓不准形，这个问题在前面有过论述，还是对基本的形体特征、结构认识不够，观察不准确，如长脸形画成方脸形，瘦脸画成胖脸，年轻画成年老，小孩画成大人，男性画成女性，等等。这一些完全是基本特征规律不明白所造成的混乱，还有大头小五官，眼睛、鼻子、嘴均小一个号，要么相反，五官画得很大聚集在一块而造成脸小五官大的情况，也有把两眼的距离处理不当，太宽或太窄，眼睛所看的方向不一致，这些都是顾此失彼、孤立地死抠局部，心中没有整体、没有全局，根源大致是没有从形出发，只看线不看形，只顾线的变化，没有考虑线在形体中的地位与作用。看形不会概括，没有注意形的整体关系，致使所画的形孤立呆板，如画眼睛本应将眼球画鼓出来，反倒画成瘪进去，成了一个黑洞，总之，对形对整体观察不够，理解不够，停留在初级阶段，谈不上深刻，更谈不上深入、完整的感觉。

　　这也像学外语一样首先要学记单词，当单词知道了才能学怎样组织语句，怎样表达思想，所以说必须透彻地分析头像诸因素，如对五官必须要单独、单项地分析，研究掌握结构、透视、比例、光影变化等规律，看一看历代大师的素描开始阶段，首先关心整体，这个整体主要是做到心中有数，在心中打下腹稿，中间阶段必须要刻画局部，这是一幅作品成功的根本。而整体感则是灵魂，是起统领作用的。当我们对局部有了理解，主次随之明确。主要的部分就应当着力刻画，次要的部分应当简要处理。

二、怎样画好头像

1.五官的理解及表现
眼睛与眉毛
　　首先，对眼睛与眉的结构、形体有所把握。

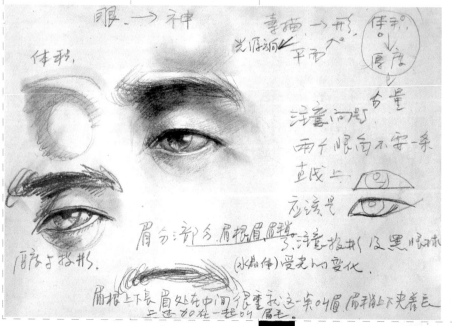

图3—1

22

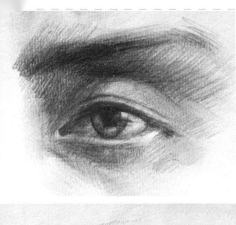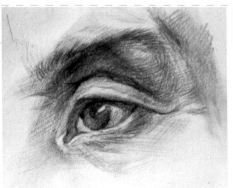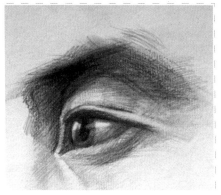
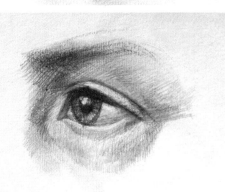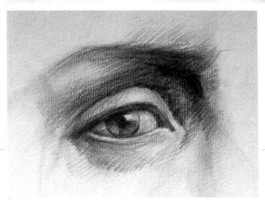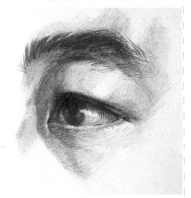

眼睛是由眼球（眼白与黑眼仁）上下眼睑及眼袋等组成，而眼睛再细分析应有眼角、外眼角、瞳孔等，要表现这么多的关系，应当说是有难度的，画眼睛首无明确要把其神态表现出来。例如，要通过黑眼球的形与色，把黑眼仁水晶体的透明感表现出来。还要含蓄，具有一定厚度关系等，应利用光源明暗表现，在光源的照射下眼睛是什么样子的，应当仔细地观察分析，认真找出每个细节的暗部与投影，尤其是投影，做到这一点，基本的关系就能体现出来了。记住凡是已说出的关系，一定要刻画出来，并非是让你简单了解，要落在画面上。还应注意眼部的虚实表现，眼部是活动体，画不好可能会显得呆板僵滞（图3—1）。

眉是由眉根、眉、眉梢三部分组成。

眉是附在眉弓骨之上，当你画眉毛时，千万不要只孤立画眉毛而忽略了眉弓骨的形体，要注意其空间位置（图3—2）。

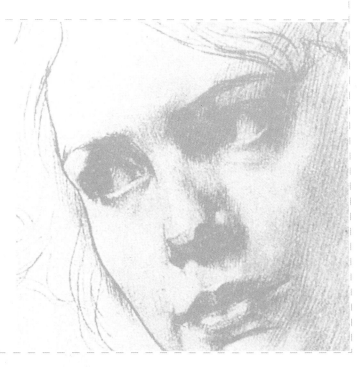

鼻子

 鼻子是由鼻根、鼻梁、鼻头、鼻孔、鼻翼组成，鼻子在五官中体积感最为明显，最有分量，但是学生往往画得很平很死板，缺乏对形体结构的理解。特别是鼻梁的宽窄转折处，鼻尖的高度、深度，鼻翼的转折等，都缺乏准确判断。这些都是同学们容易忽略、找不准、画不好的部分，因为对于这些部分，我们称为骨点或者叫体积支架的部位，需要有一定的理解才能感受到，否则是画不出来的（图3-3）。

 另外，鼻子常常会出现这样的问题，如鼻孔画得很板很死，没有空间感，透视比例不准。鼻孔与鼻头朝向不统一，鼻唇勾画得过重，等等（图3-4）。

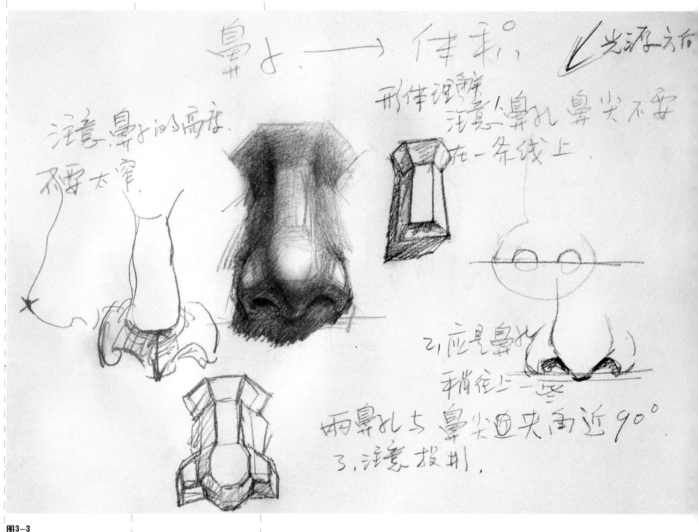

图3-3

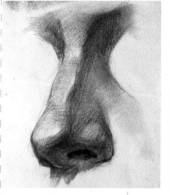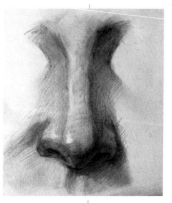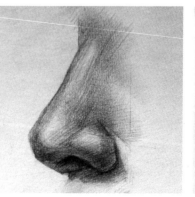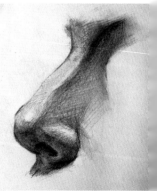

图3-4

24

嘴

　　嘴是人传达情感的主要器官，所以表现它时一定要注意表情的把握，嘴是由上下嘴唇组成一个菱形，而嘴细分析由嘴角、嘴凸、上下嘴唇及人中上颌下颌组成。

　　注意红嘴唇是有调子，不要忽略它的体积。两嘴角要确切肯定，但不能画死；它的轮廓是不规则、含蓄、柔软，赋予弹性，很饱满。所以说，嘴的轮廓不要画得过重（图3-5）。

　　注意嘴的形体结构关系，应当严格地将其结构在光线照射下反映出来，也就是亮部、暗部、转折明暗交界线、反光等明确地表现出来，还要注意整体才能将嘴交代得深刻完整。

　　作为局部的嘴交代完了，一定要把它放在五官中整体地去审视，其他的局部鼻、眼、眉、耳也是如此，看五官之间的关系是否符合整体的要求。还记得丢勒的话吗？"你画的鼻子不是鼻子，不是嘴……而是鼻子、嘴在脸上的什么位置（图3-6）。"

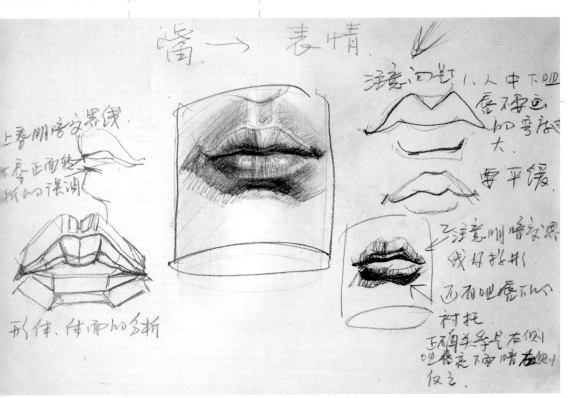

图3-5

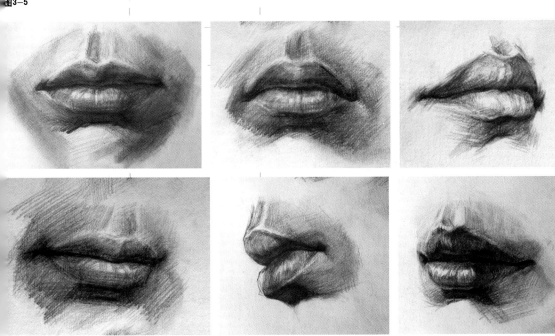

图3-6

25

耳朵

耳朵是由耳轮、耳壳、耳屏、耳垂等几部分构成，在画耳朵时，不能像画眼、鼻、嘴那样，当然也不能小视，它决定头的动势透视关系，决定头部宽窄及五官比例，在画准耳朵的基本结构的同时，一定要把耳朵的厚度、体积刻画出来（图3—7、图3—8）。

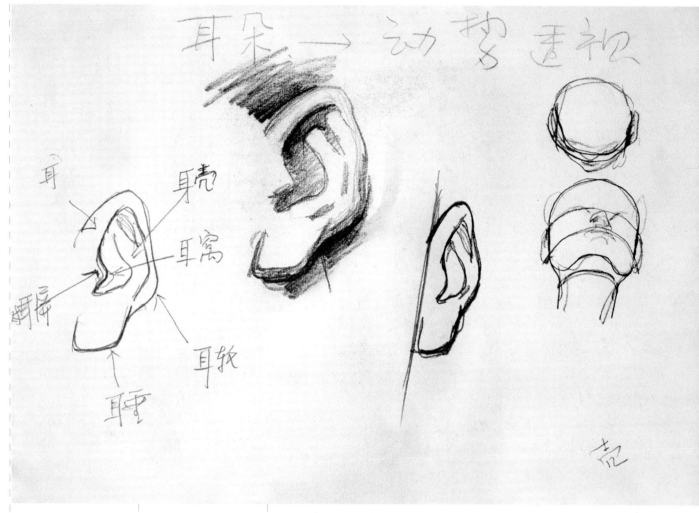

图3—7

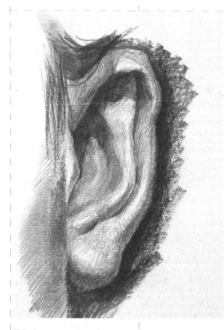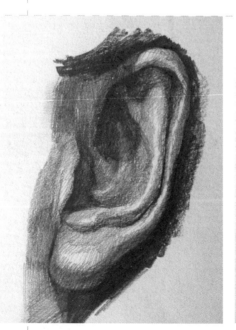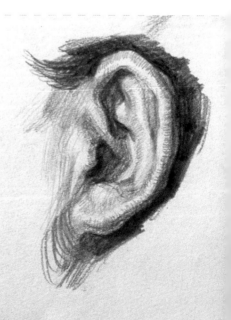

图3—8

头发与颈

除了五官局部外，还应注意头发、颈部、胸（肩）等局部的表现。头发一定要画出蓬松的感觉，注意体积，注意头发和皮肤衔接关系，注意不要描摹头发绝对的黑颜色，应当将头发的深浅关系拉开，去表现头发的体积。一定要注意脸与头发之间的关系表现，只要感觉头发比脸重了，空间关系舒服即可。注意发型的结构关系，如流海、鬓角、是中分、三七开等，把头发的体积感表现到位，有前有后，有虚有实。

注意脖子（颈部）是一个圆柱体，在画时一定注意它的倾斜度，最主要是将头与脖子产生的动势通过脖子的形态表现出来，这是要着重强调的，不能为画脖子而画脖子，而是要重点通过靠近颈部所产生的投影与暗部关系把头部的形给衬托出来，再强调一下要注意体积、空间关系，这是画颈部最主要的目的。

当对五官了解掌握以后，我们不要忽略对额头、颧骨、下颌骨等局部的处理。应进一步分析额头、颧骨、上下颌骨的结构以及它们之间的关系。颧骨在头像中的地位非常重要。它决定着这个人的脸形长短宽窄，决定着刚柔特征。那么，在对颧骨和上下颌骨及相关的肌肉，主要是放在头像整体位置中去考虑，体现头像正面与侧面的转折关系，在空间体积方面加以利用和挖掘，颧、颊、腮之间的上下衔接，并非是画生理解剖图式的面面俱到，而是既有上述不同局部内容，更有头像整体的提炼和概括，这依赖于对空间结构的理解与认识。

最后就是如何把上述这些局部穿插联系在一起，实际上，这就要知道一幅优秀的素描作品的标准是什么。其标准概括地说，一是大的感觉舒服强烈自然，包括构图、大的比例、透视、形体结构准确。感受独特，主次分明，重点突出。二是在上述基础上，对头像整体有深刻理解，并有深入的刻画，画面完整，黑、白、灰层次明确清晰，表现出一幅有血有肉、形神兼备的形象状态。

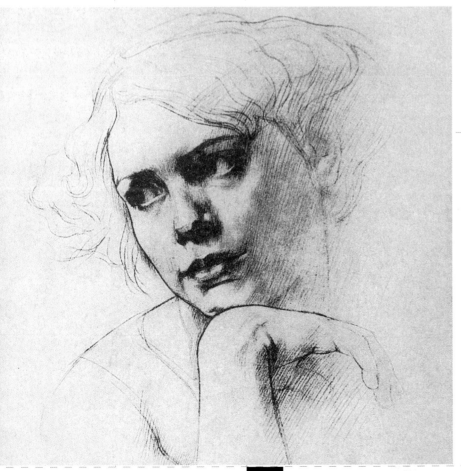

图3-9 女青年头像 康伯夫（德国）

许多绘画大师的素描都非常善于用线的表现手法，将人物的神态刻画出来。在素描中，线的运用是非常重要的，其具有非凡的表现力，它的轻重缓急、强弱虚实等的运用，均可以表现出形态的体积感、重量感，让观者在视觉上感觉到形态的"柔软"与"坚硬"，"实体"与"虚体"的差别。

2.素描头像出现的问题与解决方法

说到常见的毛病归咎起来就是对诸多概念理解认识的不够，所以说，在作画的过程中，对所画的物象一知半解，随意地乱涂乱画，必然造成一些毛病的出现，如果对概念清楚，又有深刻的理解，并且能通过反复的绘画训练，这些问题会得到尽快解决。

"花"

"花"一般是由于画面有飞白、亮点太多形成，或有黑色斑晕。原因是调子控制不当，心中没有黑、白、灰层次概念，该暗的没暗，该亮的没亮，调子处理缺少秩序，看白画白，见黑涂重。其二，主要是处理调子不够均匀，切记，上调子一定要把线条排列均匀，也可以用手等物轻轻地擦一下，使之很均匀，主要还是对调子规律的理解不够，要善于将调子归类。灰色层次与暗色层次要区分开。再一方面就是强调轮廓线及结构线，将其加重，因为"花"的主要原因是调子上的太多，只顾及调子深浅，而忽略形体的起承转合，往往是形的轮廓被调子淹没了，最好的办法就是加强线，从而强调了形，就等于变相地减弱了调子加强了形。

"碎与乱"

"碎"多数和"乱"相伴。"碎"与"乱"有个显著的特点，就是主次不分，结构不明所致，如本来是处于脸上的结构，却画到头发上，等等，这是"乱"的最突出的表现，看哪画哪，画了东边顾不了西边，如蚂蚁寻路不见全程。

"碎"往往是热衷于细节刻画，画细节不考虑周围的关系。再者就是下笔潦草，实际上反映出对表现的东西不甚明确，交代东西不严谨，不问整体形与调子如何，粗心大意，任笔为形这些习惯是要不得的。有些因素是非常叫真的，如比例、透视、结构等，容不得半点偏差，由于学习习惯、个性等原因的不同，学生应根据自己的情况，有意识地磨炼自己，克服一些不良习惯，知道自身不足，更要知道自身的优点，同时还要扬长避短。出现上述问题的学生大多是反应快、灵活、有激情、坐不住、画面深入不进去，那么，应在整体方面，在气势、节奏、韵律等方面多做尝试，更要注意作画的程序和手法，做到深思熟虑，步骤分明，表现到位，画线要有来龙去脉，穿插适当，上调子要讲究层次和丰富性，表现形要主次有别，重点突出。总之，心中一定要有完整的画面，这样一定会有惊人的突破与长进。

"腻与板"

"腻"与"板"是素描中常出现的问题。"腻"就是油腻，即画面平淡缺少变化，常常表现为调子缺少层次，手法单一，画面都实或都虚，形体无坚实的塑造，圆乎乎的，模棱两可，像一杯温开水，这方面问题主要是缺少激情与感受，理解认识的不够。换个角度讲，就是被动地学习、麻木地学习艺术素质。这是思想方法和艺术修养方面的问题。总之，要由表及里地观察分析提炼出本质的东西，要兴奋，有感觉，该强烈的则强，该弱的则弱，该拉开空间层次一定要强烈拉开距离，要画出有独特感受和个性来。

"板"、"木"、"死"等效果都是机械地处理与表现所致，画东西生硬，概念化，死记硬背，不能灵活去感受，不分具体物象，一律画得很生硬，到处是棱角，缺少柔软的变化，调子没有层次等，"板"，大多倾向"暗"与"重"，以至于失去物体的质感，显得缺乏生气。解决这一问题，还是客观去观察分析比较，找出变化，以"眼见为实"，相信眼睛所看到的，方的一定要方，圆的一定要圆，更要注意方圆的对比统一，两者相互联系不能孤立存在，正是因为两者的区别，才使得两者的并存，所有的"关系"都是辩证地存在。一定注意各种因素的关系处理，软硬、明暗、虚实等。实际上懂得上述的道理，就能正确地找出自己画面存在的问题，如硬了就去找软的相协调，如重了就找亮的来对比……总之，缺什么就相应地补什么，这样就会顺利的将上述问题解决好。

三、石膏像的作画步骤

1　起稿

起稿，注意构图，首先，从形体出发，先抓"形"，力争体现出概括、归纳、个性和力量的平面的形。其次，就是大的比例、透视、结构、形体关系的明确与交代（图3-10）。

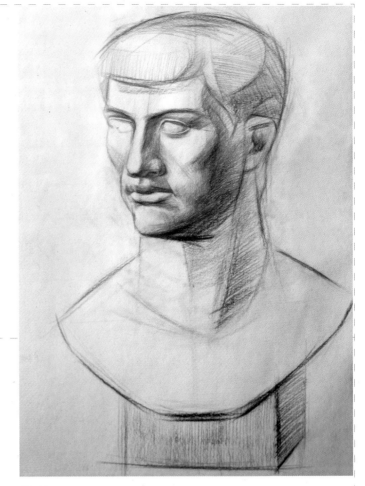

图3-10

2　明确大关系

建立空间结构塑造的意识，交代出大的明暗，大的体面关系，要仔细分析结构、块面、结构框架。落笔要简练、概括，此阶段是大的强烈关系（图3-11）。

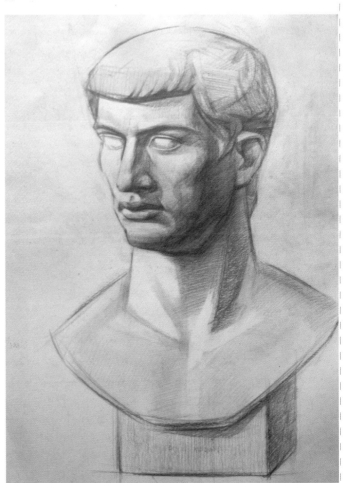

图3-11

29

3 深入塑造

深入塑造。一定要抓住主要的带动次要的，先后有序地进行，注意整体，保持画面相对完整，千万不要一下将某一局部抠死或画过了，记住所画的每一部分都是整体的一部分（图3—12）。

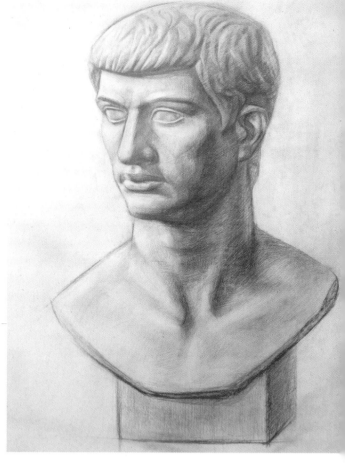

图3—12

4 整体调整

整体调整。此阶段最主要的目的与任务是加强整体的力量，最大限度地把画面最"抢眼"的东西、内在的神韵做最后的强化与处理（图3—13）。

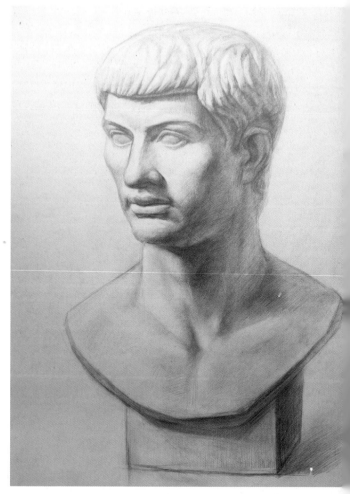

图3—13

四、人物头像写生步骤

（一）男青年头像作画步骤

1　　起稿阶段

起稿，注意构图，感受形象特征，听要画的头像的大小、角度、位置、透视、比例、结构交代清楚。一定要交代大的比例、透视、结构、形体关系（图3–14）。

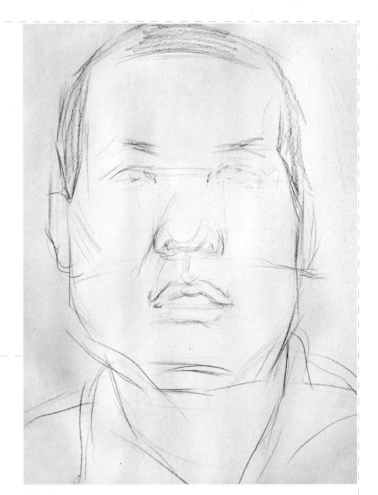

图3–14

2　　抓大的体面关系

建立空间、体积意识，概括地交代大的明暗关系，抓住明暗交界线、大的体面关系及五官大的最基本的结构、形体关系等。此阶段应当是立体的把握形体，注意表现时有主次、有顺序，过程、层次清晰，要有规律（图3–15）。

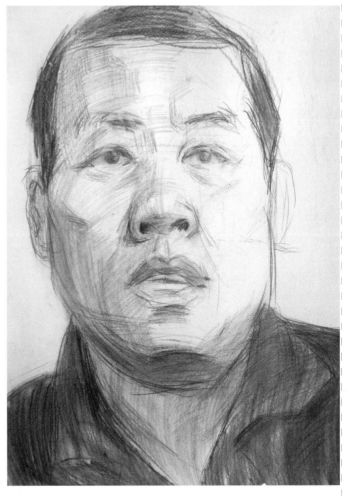

图3–15

3　深入刻画阶段

深入刻画阶段，在上面的基础上进行具体细致的塑造，主要任务是对形体的深刻理解，对体面细致明确地交代，此阶段要有注意主次、整体的意识，如调子的统一是建立在对形的理解基础之上，技法、手段在此起到很重要的作用，才能达到较好的、整体的效果（图3—16）。

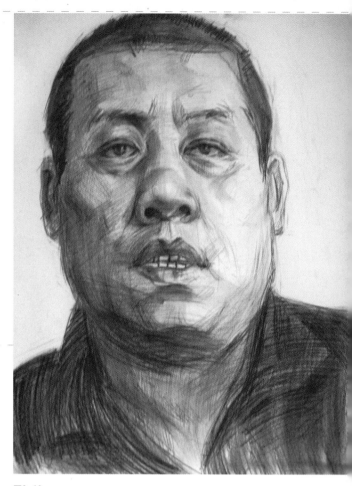

图3—16

4　调整强化阶段

调整强化阶段。这时的任务是宏观的审视，分类的处理，主要是去掉毛病，强调整体感，更重要的是注意精神层面上的把握，以达到形神兼备的效果（图3—17）。

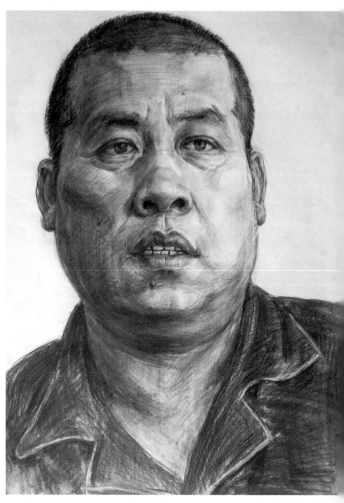

图3—17

（二）女青年头像作画步骤

1 　　起稿阶段

起稿，注意构图，
所画头像的位置、大小
的确立，交代大的比
例、透视、结构、形体
关系。在画女青年时，
要感受形象特征，对其
特征进行归纳与概括，
将女青年的柔软、流畅
等特点充分地表现出
来，注意动势的节奏、
比例，总之要有女青年
的特征（图3—18）。

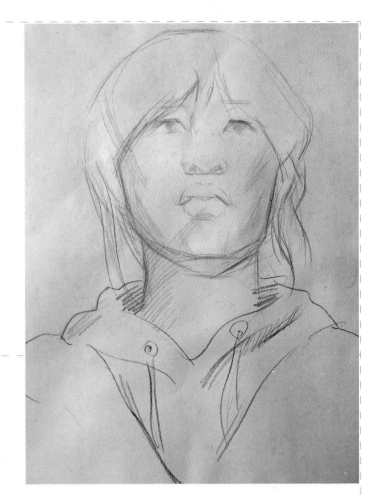

图3—18

2 　　强调明暗关系

捕捉大的感受，
概括地交代大的明暗关
系，抓住明暗交界线、
大的体面关系。此阶
段应当是立体的把握
形体，注意要强调整
体优美。注意调子一定
要浅，柔和为好（图
3—19）。

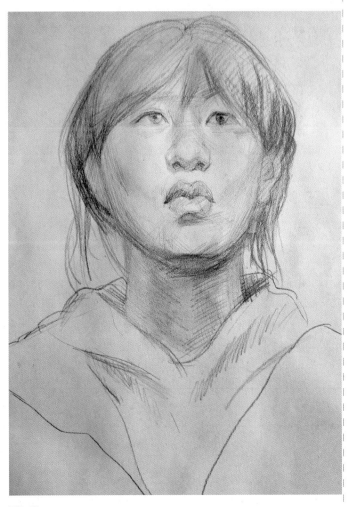

图3—19

3 深入塑造阶段

深入塑造阶段。进行具体刻画时，主要任务是形体的深刻理解，对体面的细致交代，此阶段要注意整体的意识，注意局部与整体的统一（图3-20）。

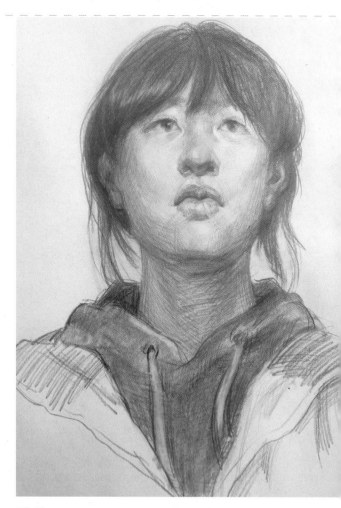

图3-20

4 调整强化阶段

调整强化阶段。这时的任务是强化整体意识，加强黑、白对比，重点突出五官，使之符合整体感受。同时，注重精神层面上的表达，达到形神统一的效果（图3-21）。

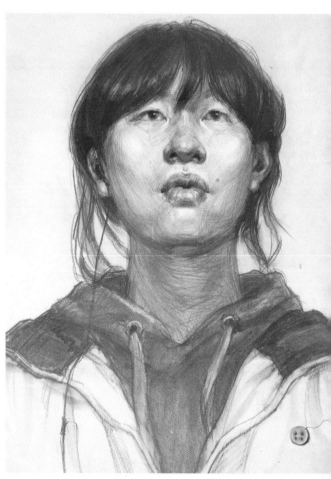

图3-21

（三）老妇人头像作画步骤

注意观察老妇人的形象特征、状态，老人和蔼可亲。由于年高，脸上多有皱纹，但结构还是不变的，但由于牙齿脱落，有时老人的下巴显得小一些，注意老人并不是多画皱纹，而是整体的状态感觉。所以先交代大的结构关系，由里及表的顺序进行。

1 起稿阶段

起稿，构图，注意头像所在的位置、大小，交代大的比例、透视、结构、形体关系。注意概括、提炼基本形及特征（图3-22）。

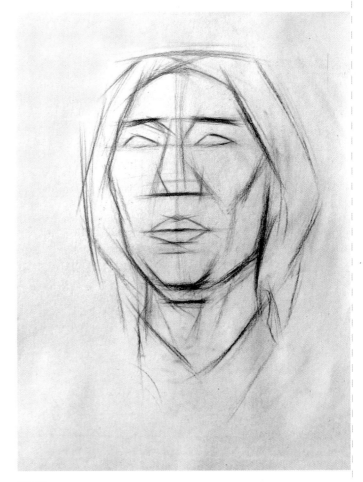

图3-22

2 强调明暗关系

交代大的明暗关系，抓住明暗交界线、大的体面关系，对结构形象特征进行交代处理，注意头、颈、胸整体进行（图3-23）。

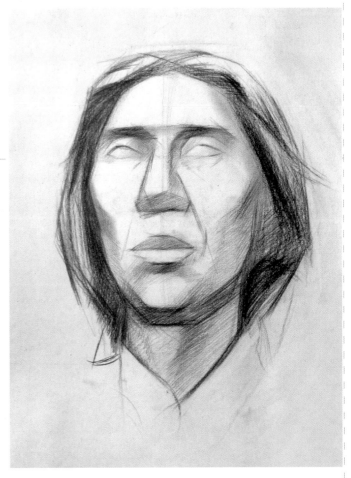

图3-23

3 深入塑造阶段

深入塑造阶段，在上面的基础上进行具体细致的塑造，主要任务是对形体的深刻理解，对体面的细致交代，所有皱纹一定要建立在形体之上，此阶段要有注意整体的意识，注意局部与整体的统一（图3-24）。

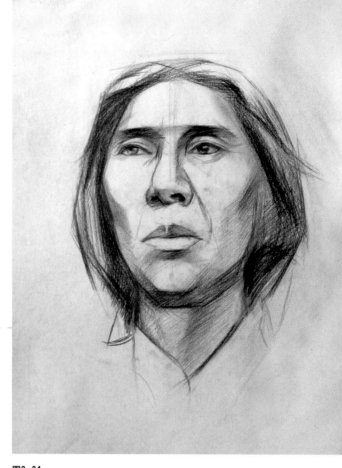

图3-24

4 整体调整

整体调整，注意细节、形象、结构的协调处理。尤其是老人状态的把握，用笔不要华丽，应当苍劲自然（图3-25）。

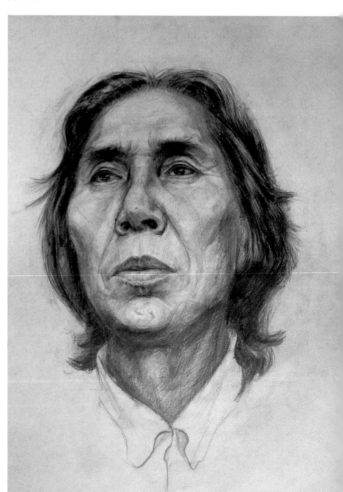

图3-25

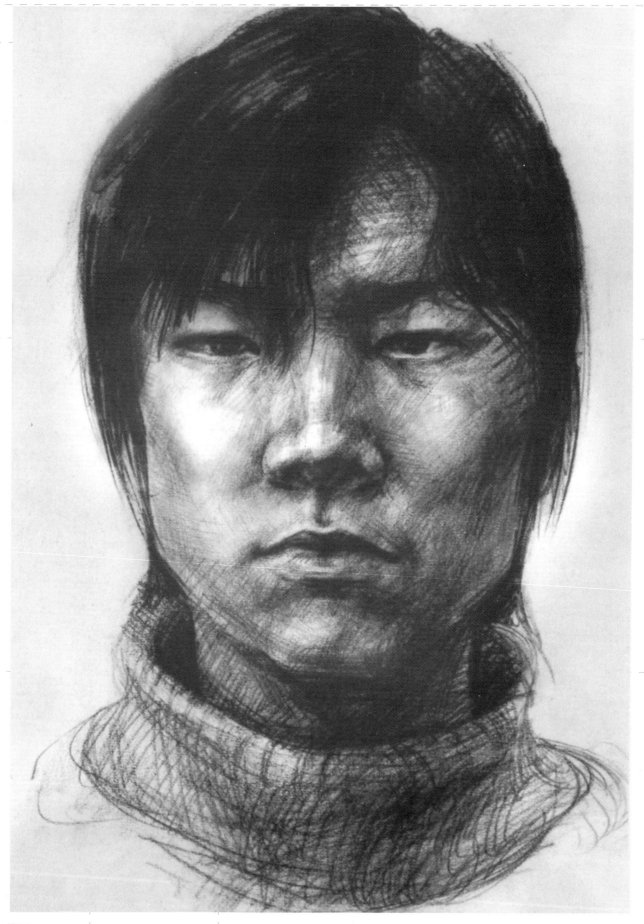

图4—1

这是一幅90～95分档较优秀的试卷，构图饱满完整，主次明确，重点突出，反映出很强的形的感受力，有着较深的造型功力，形体结构塑造准确，明暗层次有序，有较强的控制和处理画面的能力。

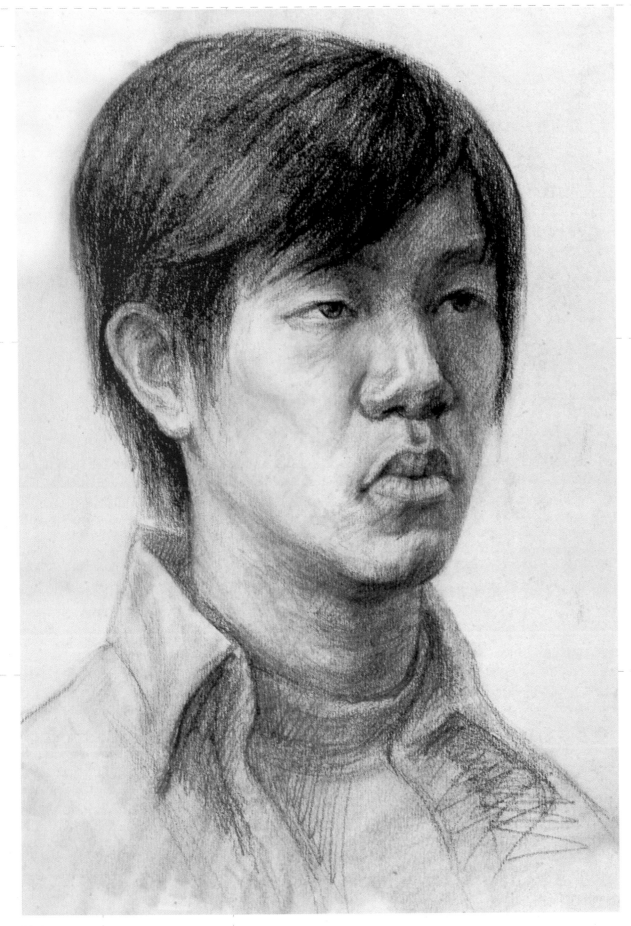

图4-2

这是一幅90～95分档的试卷，整体关系较好，人物状态自然大方，处理方法厚实、轻松、大方，收放得当，主次明确，重点突出。

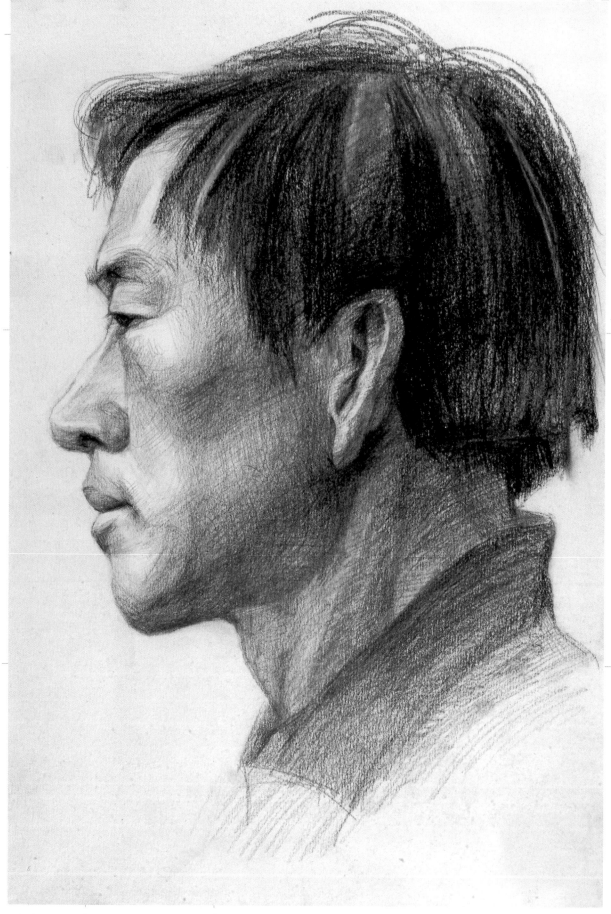

图4—3

这是一张90~95分档的试卷，造型严谨，概括有力，画风质朴，形象生动具体，主次明确，构图合理，是一幅对整体有着全面表现的试卷。画面靠形象去感人，反映出较强的综合素养。

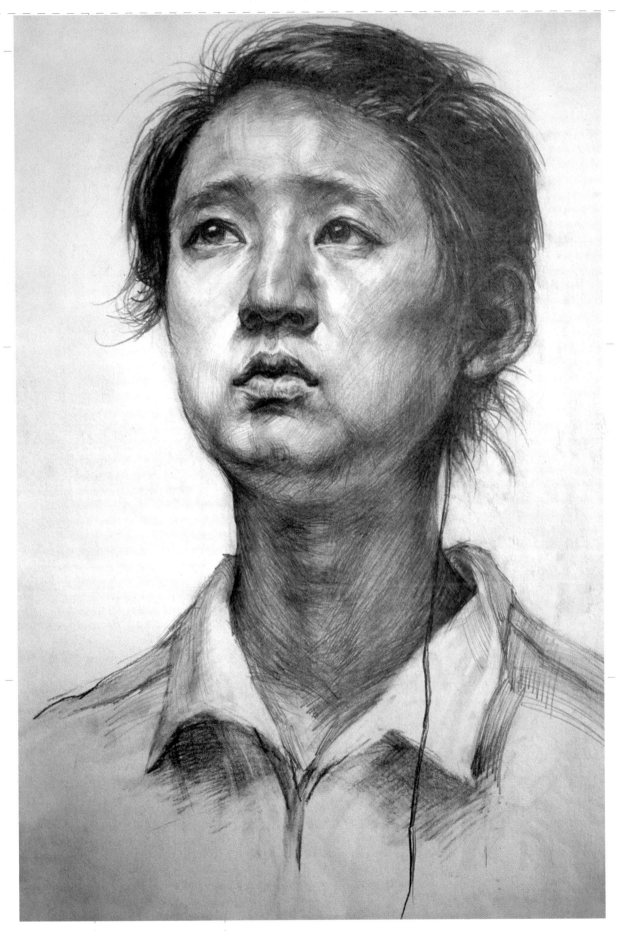

图4-4

这是一幅感觉优秀的素描，对调子有着敏锐的感受，
刻画细腻深入，自然大方，很有张力，现代感很强的
作品。

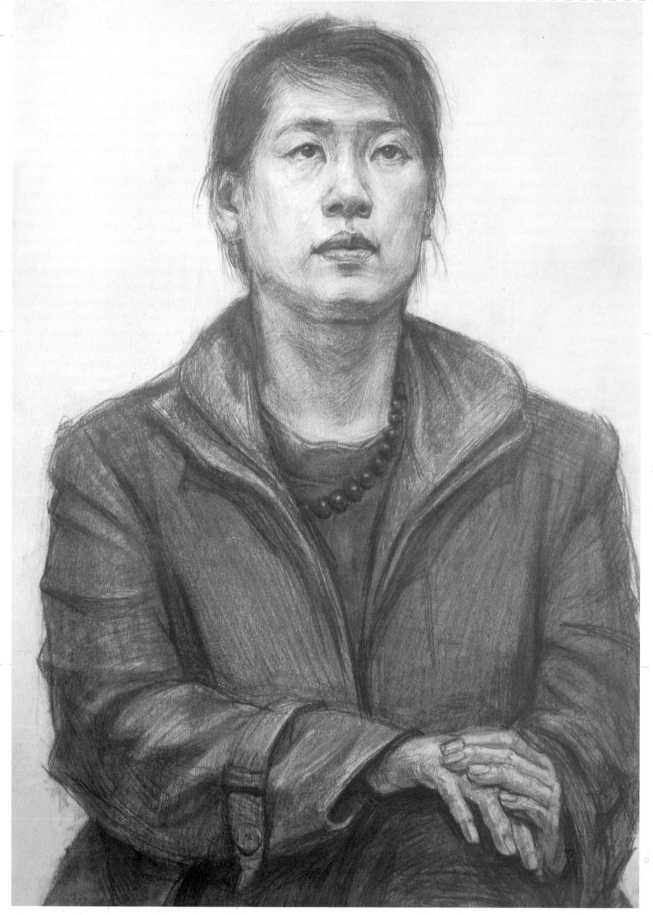

图4—5

女青年素描半身像表现得轻松、自然、大方，虚实得当。笔墨不多，主次明确，对头和手的整体控制准确到位。黑、白、灰运用很巧妙，这是一张对半身像很有感悟的优秀作品。

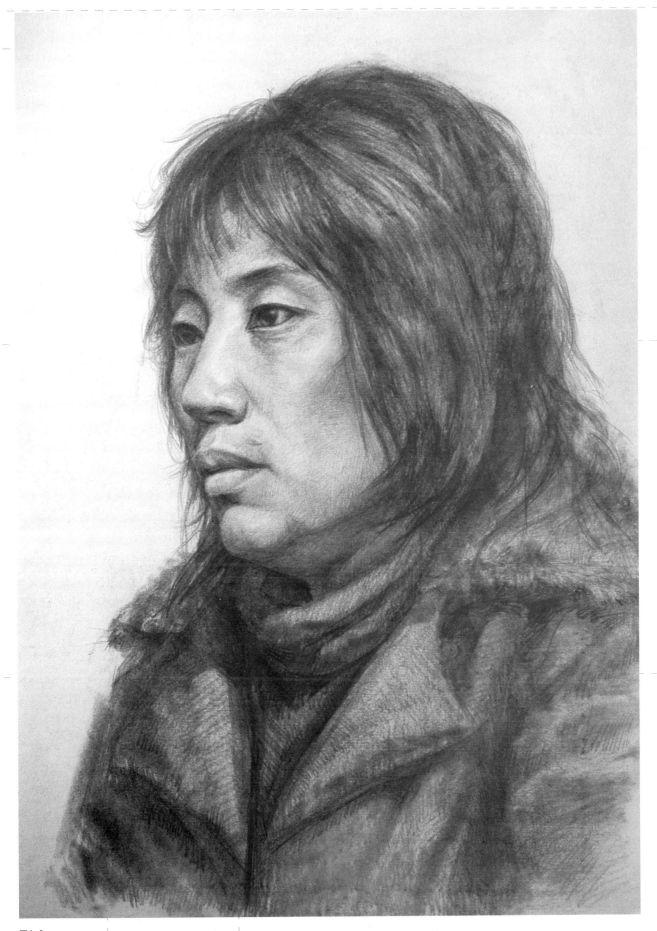

图4—6

这是一张功力较强的素描，不是表面的描摹而是较理性的，对形体结构有感悟，主次明确，形象塑造生动、严谨，整体感完备，具有内容的佳作。

这是一幅很见功力的作品，结构严谨，整体感强，主次明确，形象感较强，细节具体生动、朴实，将一个北方汉子栩栩如生地表现出来。这是一幅很有个性的优秀作品。

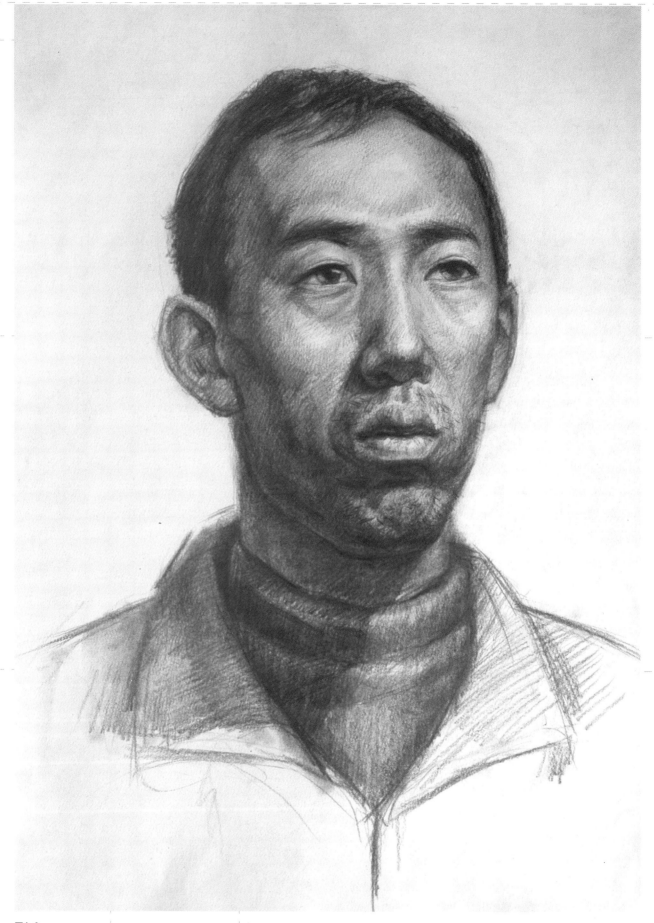

图4—9

这是一幅很见功力的作品，结构严谨，整体感强，主次明确，形象感较强，细节具体生动、朴实，将一个北方汉子栩栩如生地表现出来。这是一幅很有个性的优秀作品。

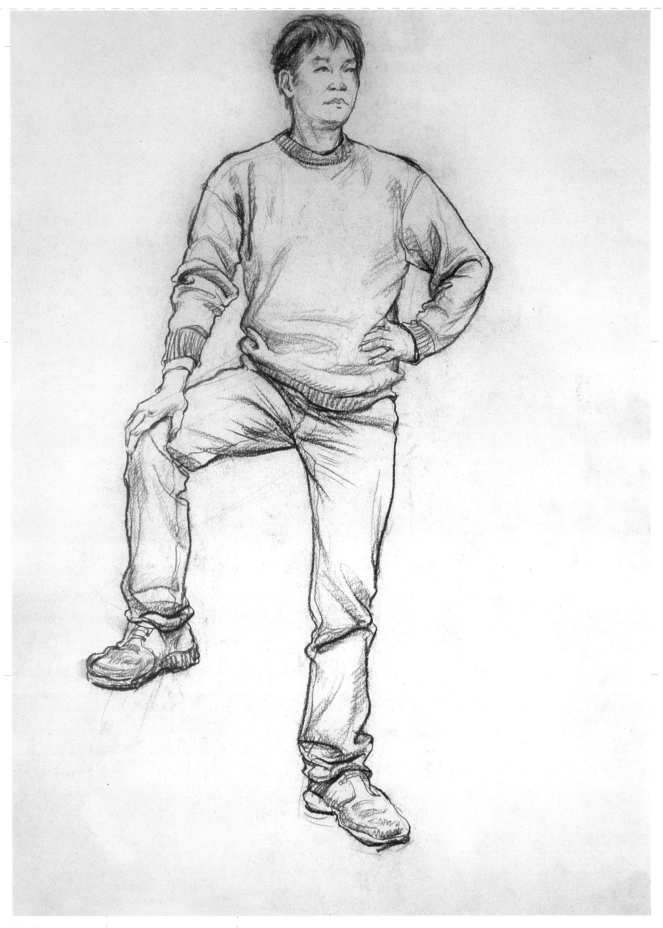

图4-10

这是一张很有感觉的作品，内在结构、比例交代严谨，用线肯定有力，很有节奏，虚实得当，线与面结合较好的画作。

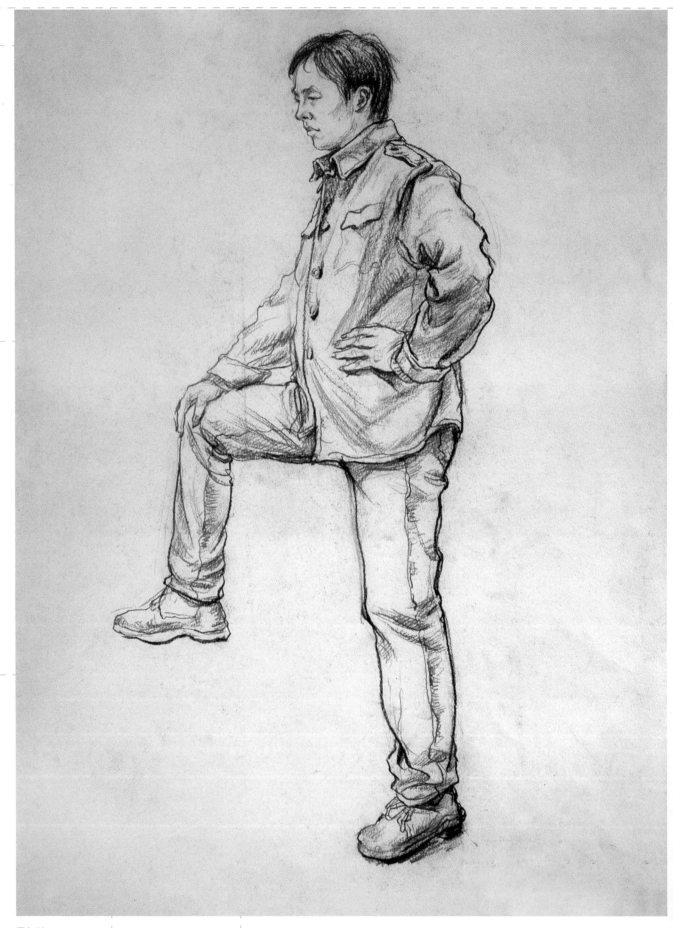

图4—11

该作品造型严谨，表现手法粗犷有力，比例准确，动
势舒服自然，主次交代清晰，是较优秀的作品。

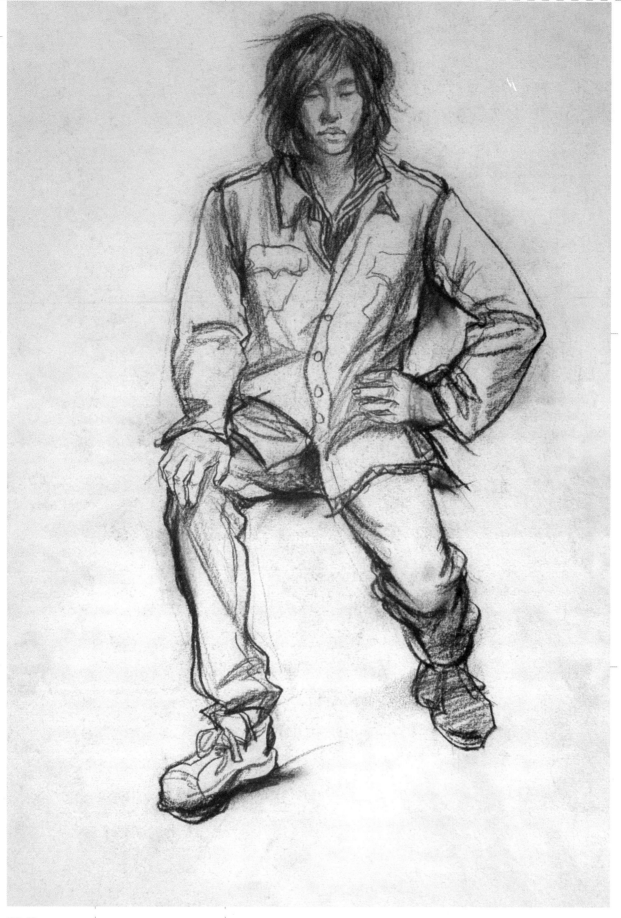

图4-12

这是充满激情很有表现力的速写，比例、结构准确，表现手法粗犷流畅，很有分量，较为生动大气的作品。

这是一张造型肯定有力的作品。透视、比例、结构交
代准确、头、颈、胸关系处理得自然、轻松。女青年
的整体状态把握得当。

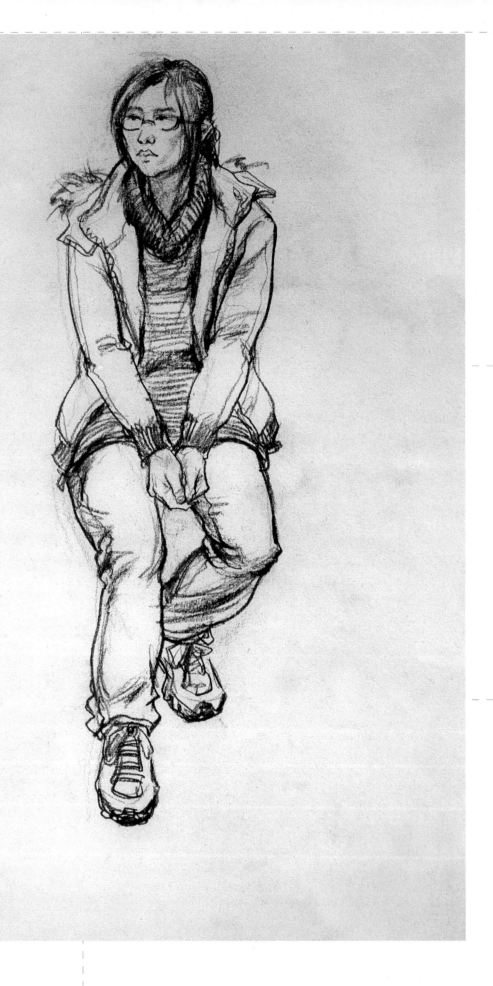

图4—13

这是一张造型肯定有力的作品。透视、比例、结构交
代准确、头、颈、胸关系处理得自然、轻松、女青年
的整体状态把握得当。

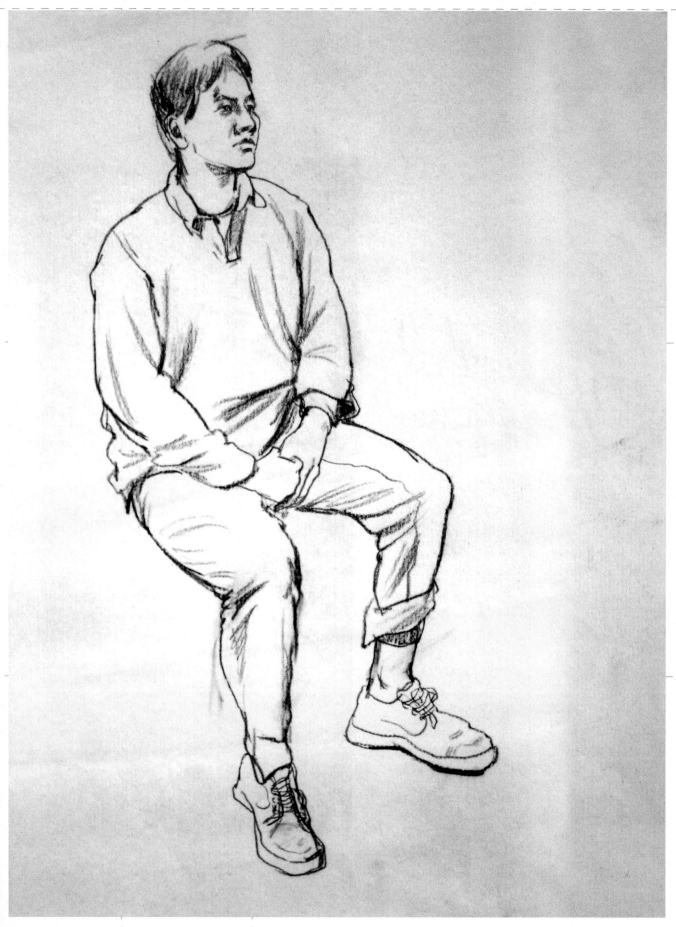

图4-14

用笔简练生动，流畅自然，人物状态交代准确，虚实
处理得当。

5

艺术院校高考试卷评判原则

目前艺术院校加试情况须知

1. 考试形式

大多美术院校的素描考试分为石膏像和人头像或静物写生等形式。

2. 考试内容

一般分为石膏临摹写生、真人头像写生，还有半身素描与静物写生，多数是青年头像，包括男青年和女青年，要求头、颈、胸交代完整清晰。

3. 试卷评判原则

构图完整饱满，大的比例透视准确，大的结构明确，大的形体感觉舒服，可得满分的60％，在此基础上能够深入刻画，主次明确，形象感强烈可得另外40％的分数。

4. 评分方式

评委首先会将试卷进行分档归类（每科大多由一至两人完成）：

100～85分为一档　A档

84～75分 为一档　B档

74～65分为一档　C档

64～55分为一档　D档

54～30分为一档　E档

54分以下为不及格。

素描总分150分（评分按百分制打，再乘以一点五即是最后得分）

每年参加高考的考生数以万计，要想留下印象，必须要在大的效果下工夫，画面整体效果要强烈、突出、"打人"。这样才能分到一个高分档中，随后评委才能在每档中给适当的分，最后的分数是由五个人的分数之和除五，即是这张卷的最后得分。

5. 3小时考试时间安排

观察与起稿（30～40分钟）

开始作画前，首先仔细观察、理解、分析人物或石膏像的形象特征、比例、大的形、动势感受，做到胸有成竹。

先确定大的构图和大的比例透视（五官位置），做到形要大方、舒展，明确大块黑、白、灰比例，找出大的明暗交界线，尽量用直线，越概括越好，尽量少上调子，第一次休息时一定推到远处检查大关系，这个环节尤其重要，千万不要草率应付。

深入刻画（90分钟）

在原来的基础上抓住明暗交界线，在暗部上轻轻带上调子，在大的结构处用调子将各部位拉开层次与距离空间，千万不要盲目上太多调子，始终有形的意识、结构的意识、整体的意识来把握调子与形。深入理解头像局部的结构特征，加强细节的塑造，每个局部（五官）约10分钟，应当联系比较的方法，一定要做到主次明确，画五官时带一下外轮廓，就这样相对完整地进行下去，同时，将面部骨骼结构适当刻画，不要超出五官，必须注意头发与面部的空间虚实衔接,要注意完整的整体。

最后调整（30分钟）

在考试结束之前必须保留30分钟时间作最后的调整。从整体效果出发，进行一次全面的观察、对比和调整，对人物的形象和精神状态作整体的调整。

①注意调子是否统一，花不花，黑、白、灰是否明确。

②大的形象是否有神，有力量，形是否完整概括。

③大的空间是否自然合理，虚实得当否。

④越到后来越要概括统一，就像起稿那样，用大的直线或大的调子去调控层次关系。

6

作品欣赏

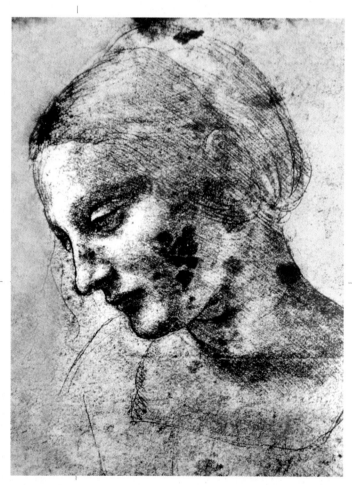

达·芬奇（意大利）

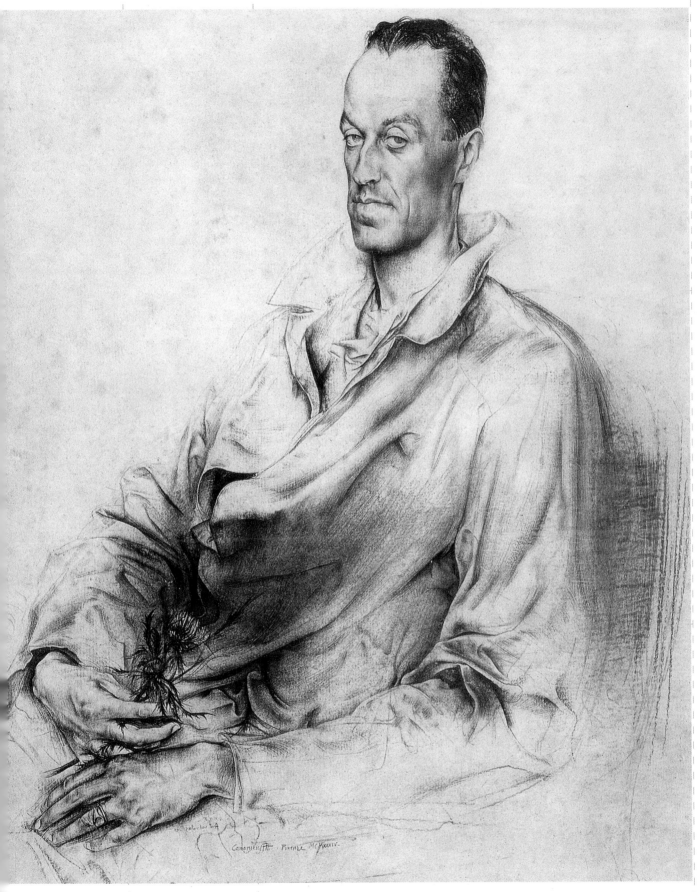

可尼戈尼

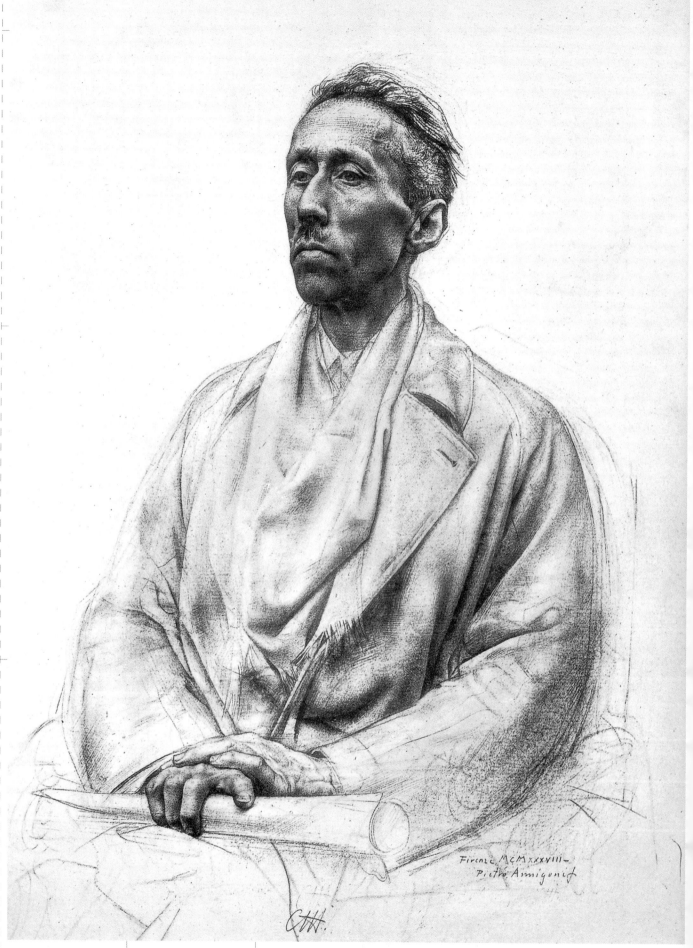

Firenze MCMXXXVIII—
Pietro Annigoni

阿尼戈尼

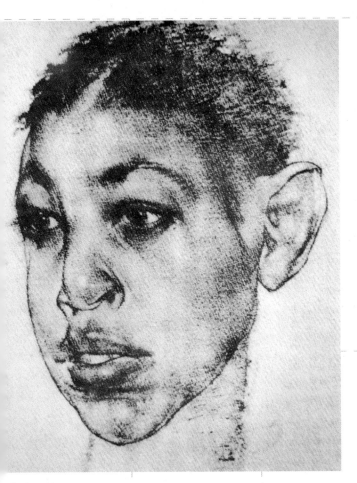

费钦（俄国）

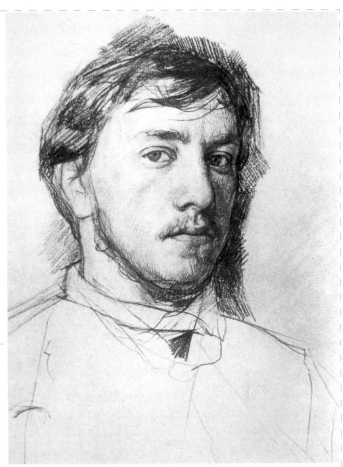

谢罗夫（俄国）

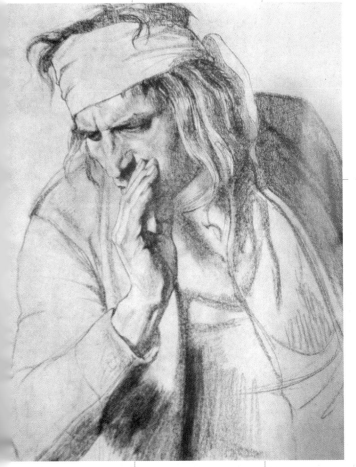

康伯夫（德国）

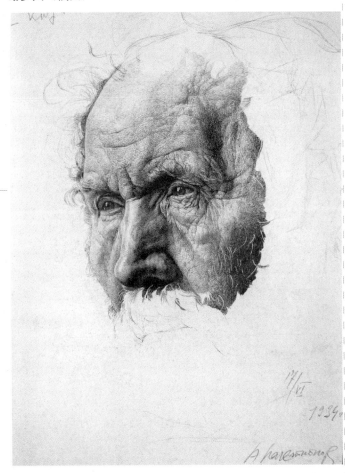

A.N拉克基奥诺夫（俄国）

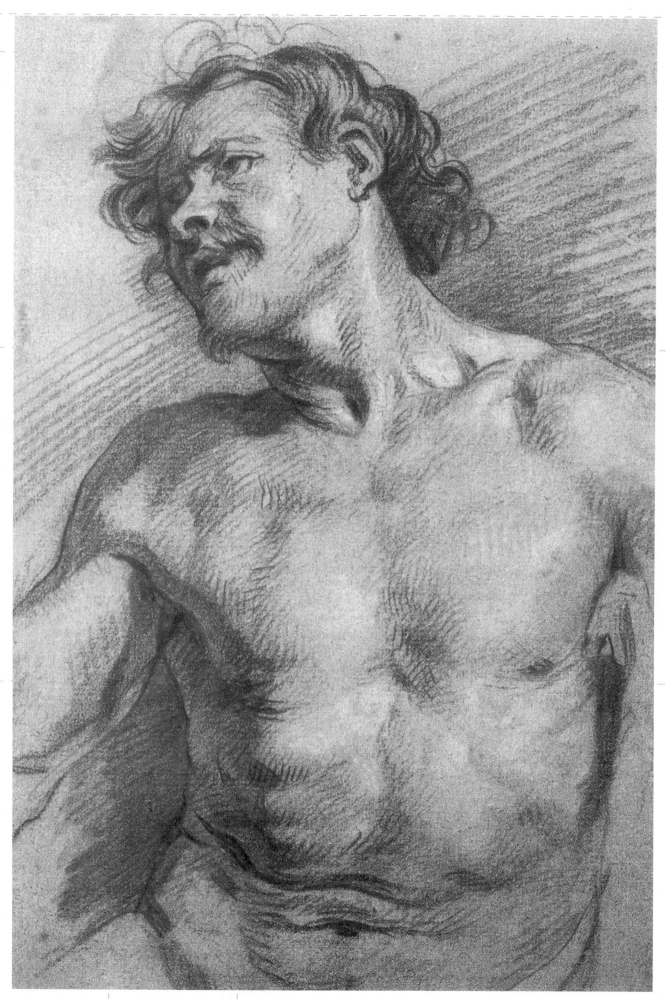

男人体习作 作者 凡·代克

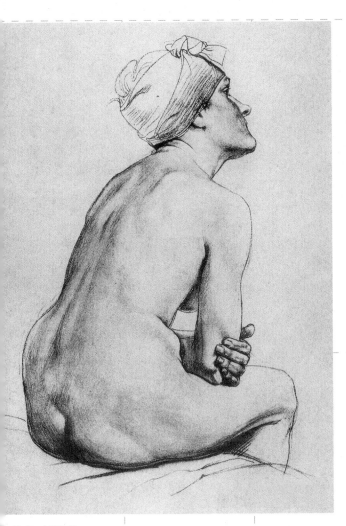

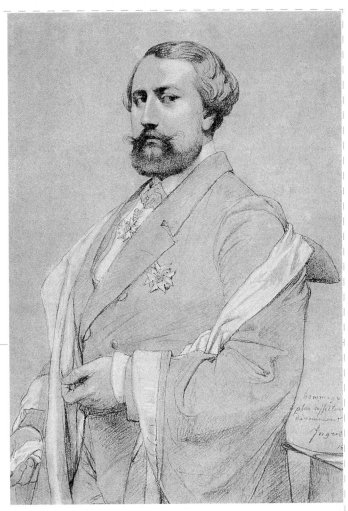

伦伯夫（德国）

安格尔

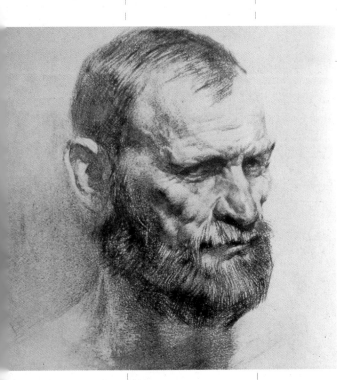

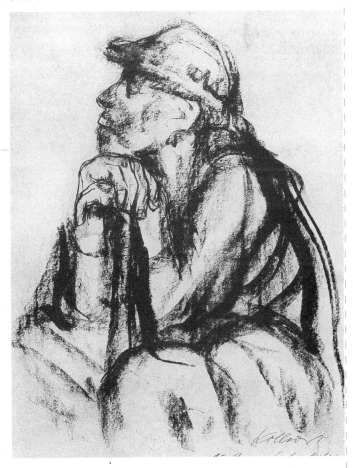

列宾美术学院学生作品（俄国）

珂勒惠支

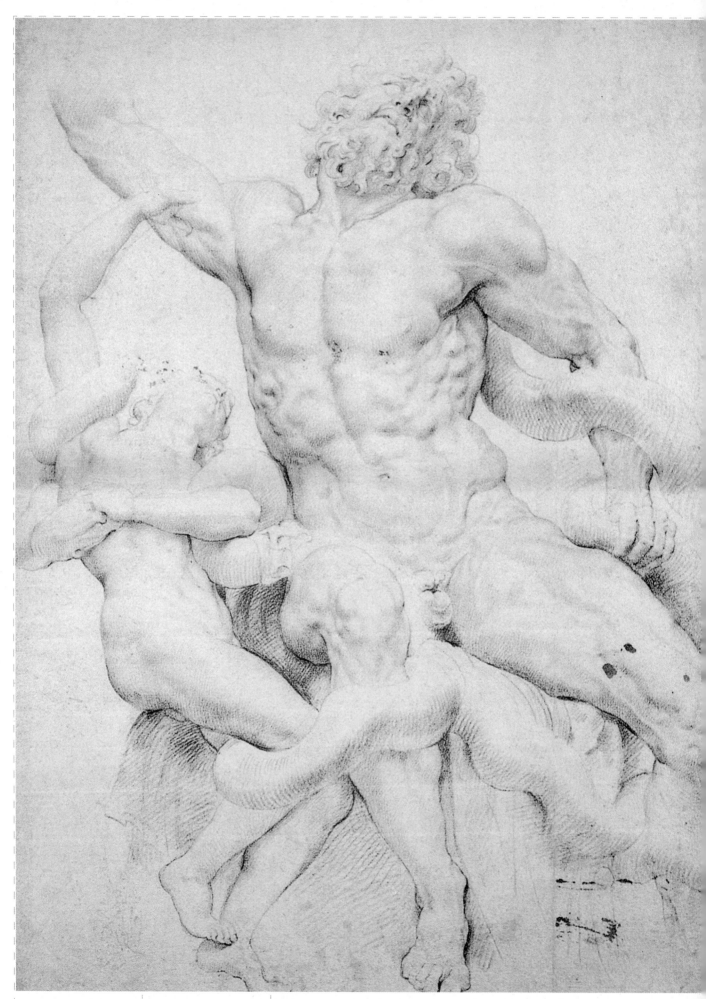

拉奥孔和他的儿子　作者　鲁本斯

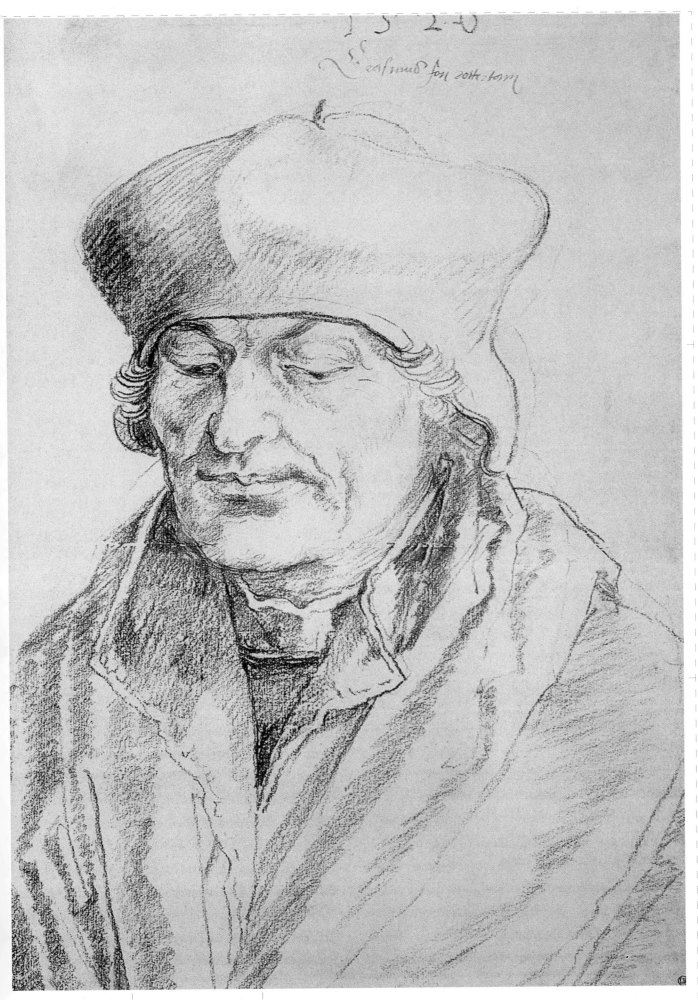

男子头像　作者　丢勒

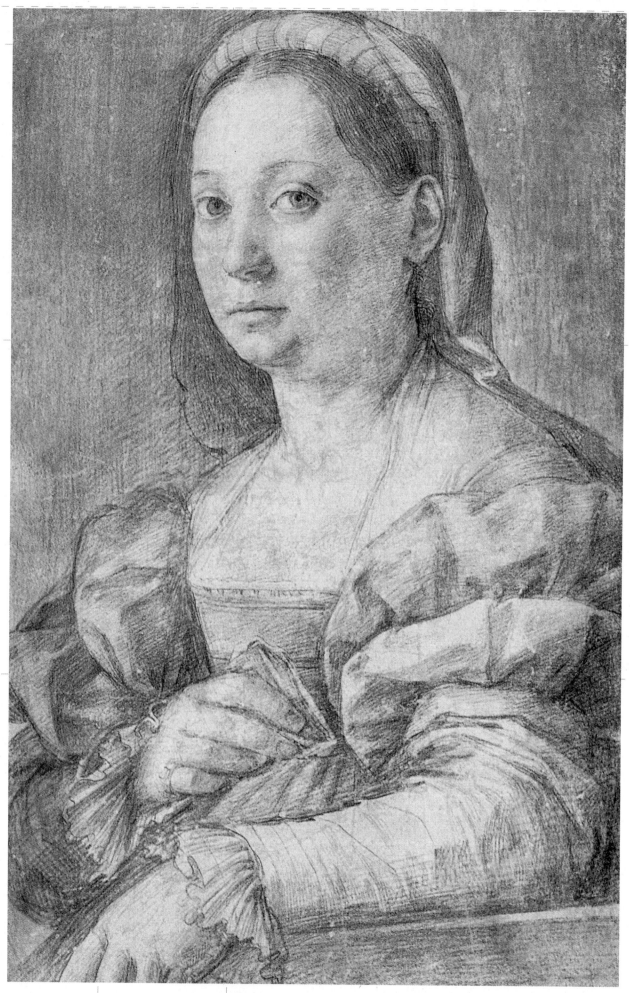

女子肖像 作者 萨尔托

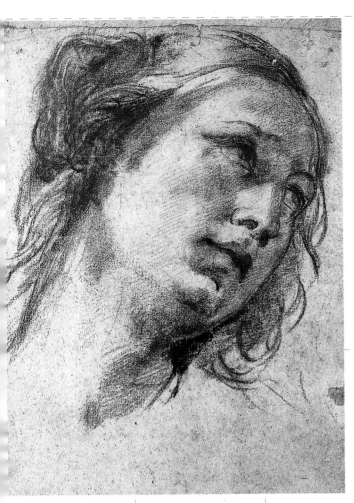

圭多·雷尼（意大利）

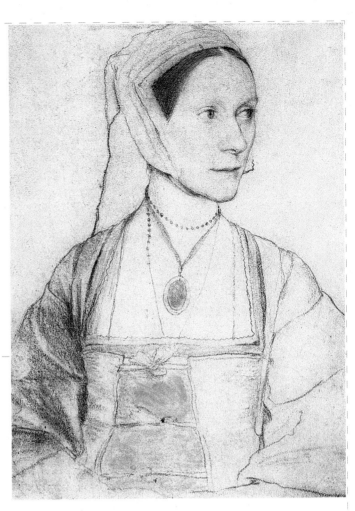

荷尔拜因（德国）

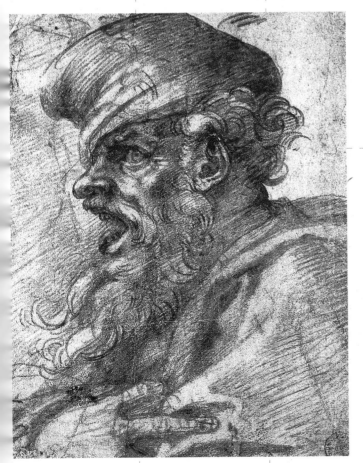

米开朗琪罗（意大利）

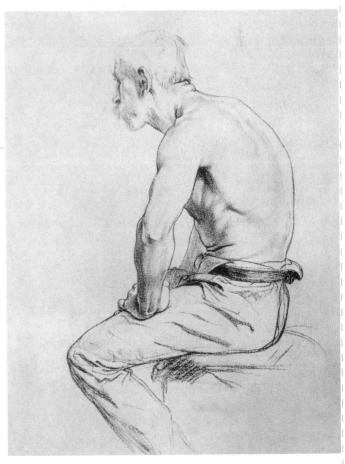

半裸的老人 作者 康伯夫（德国）

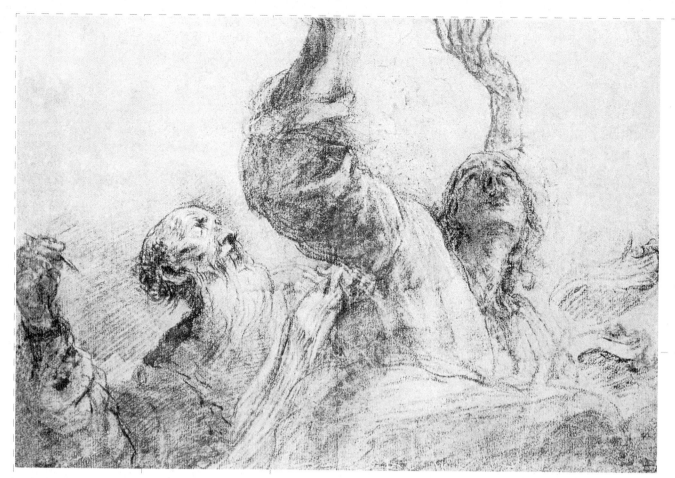

两个使徒像　作者　让·卡雷诺

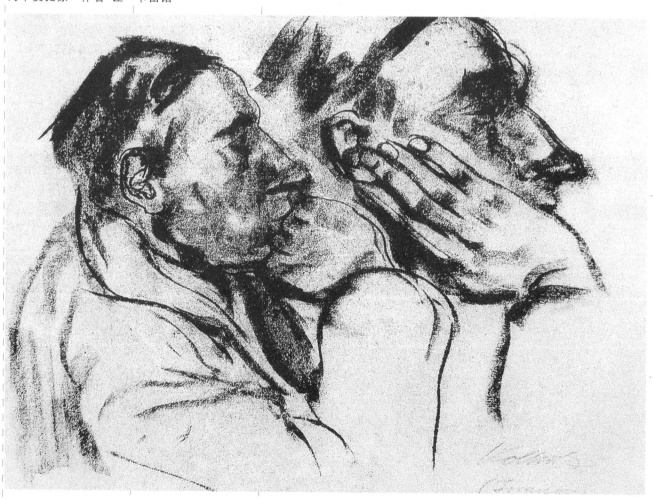

珂勒惠支

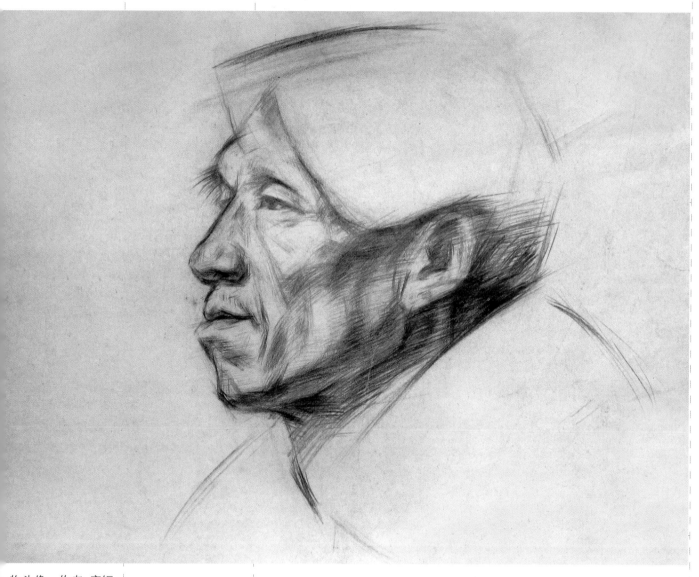

物头像　作者　廖钢

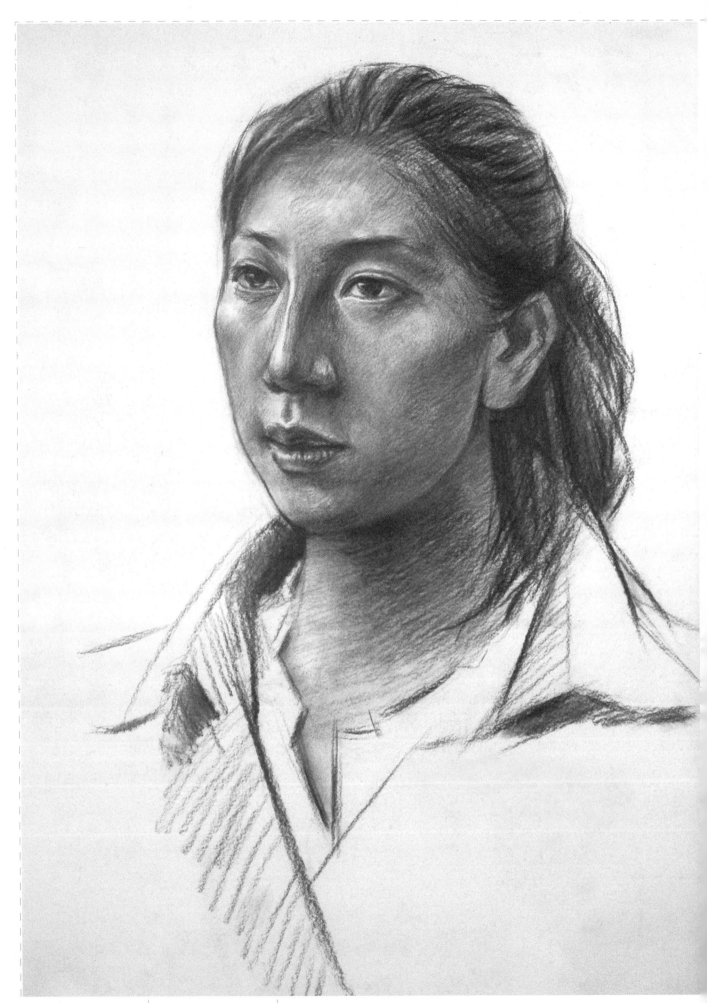

人物头像 作者 廖钢

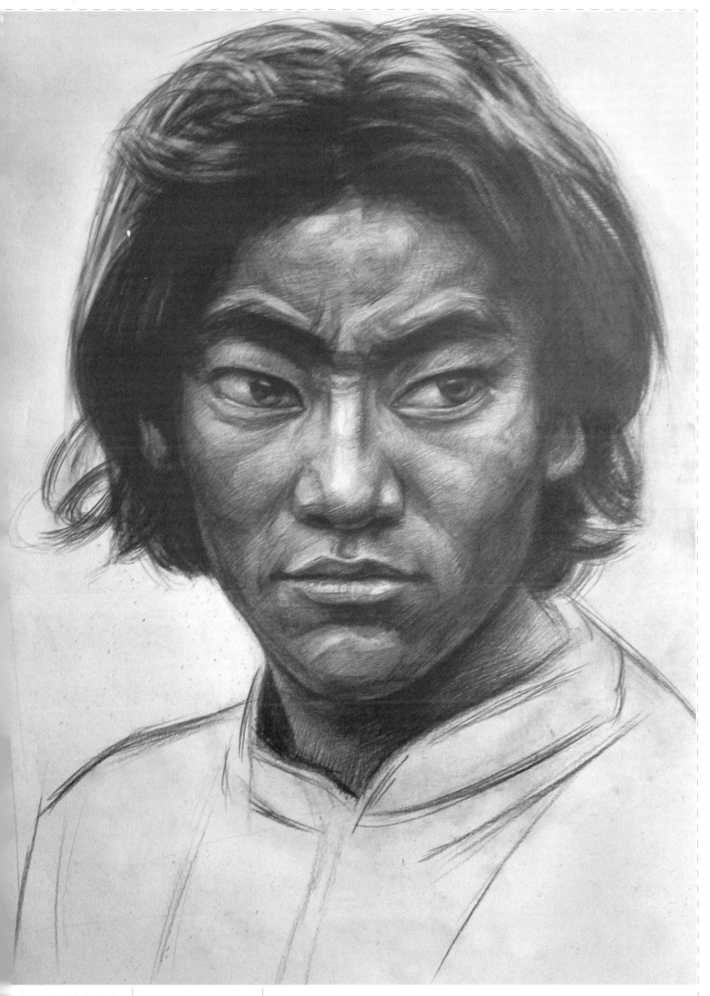

物头像　作者 廖钢

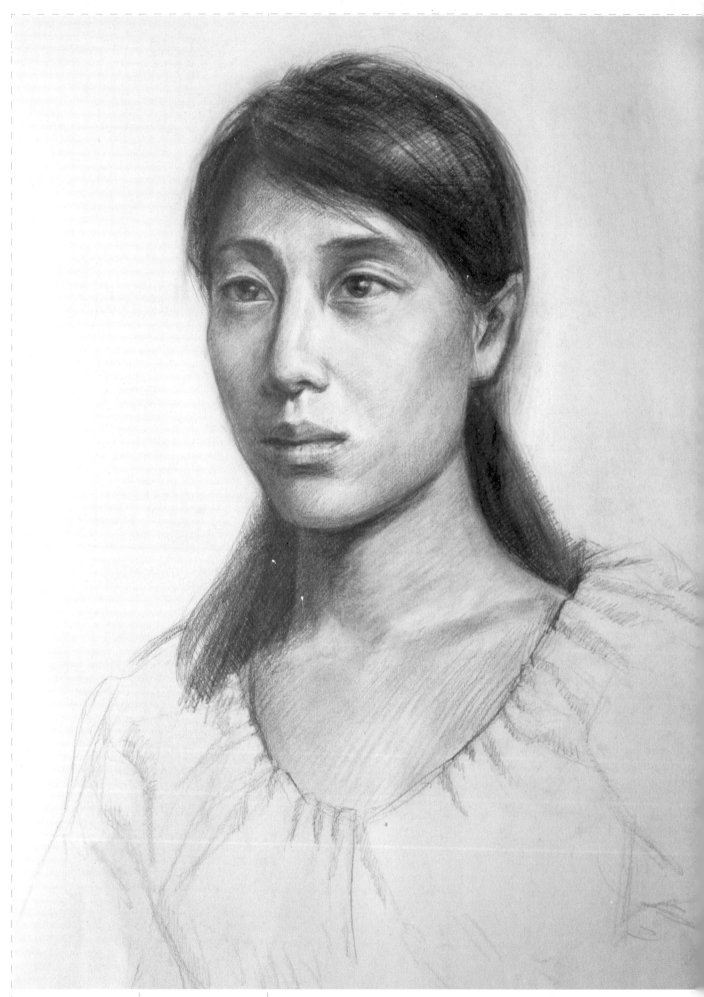

人物头像 作者 廖钢

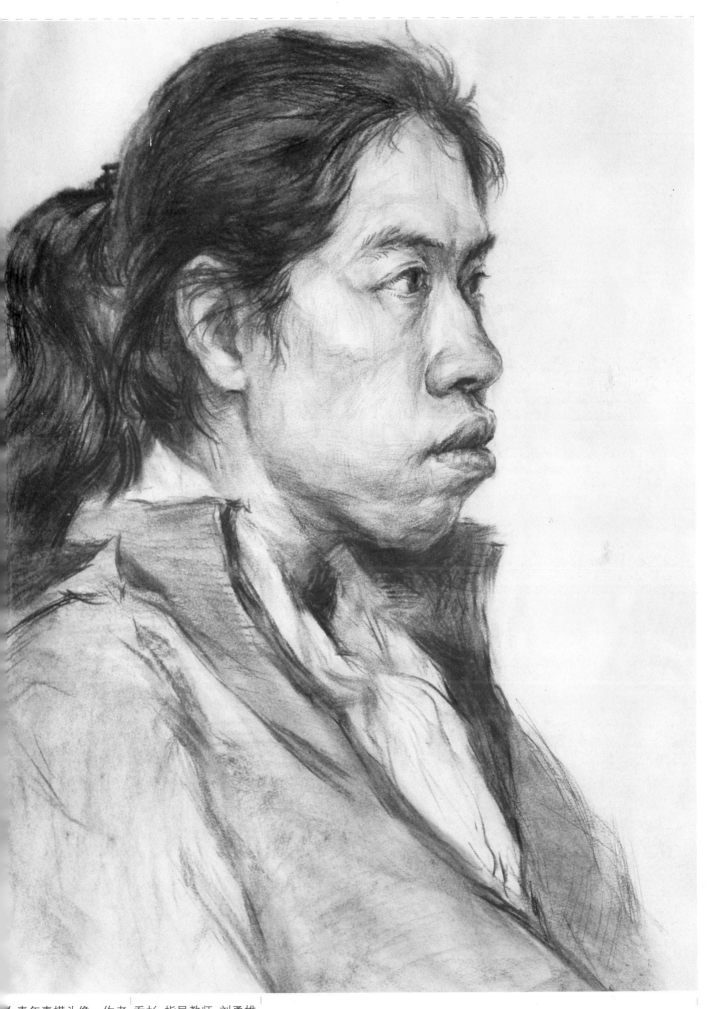

女青年素描头像　作者 乔杉　指导教师 刘勇雄

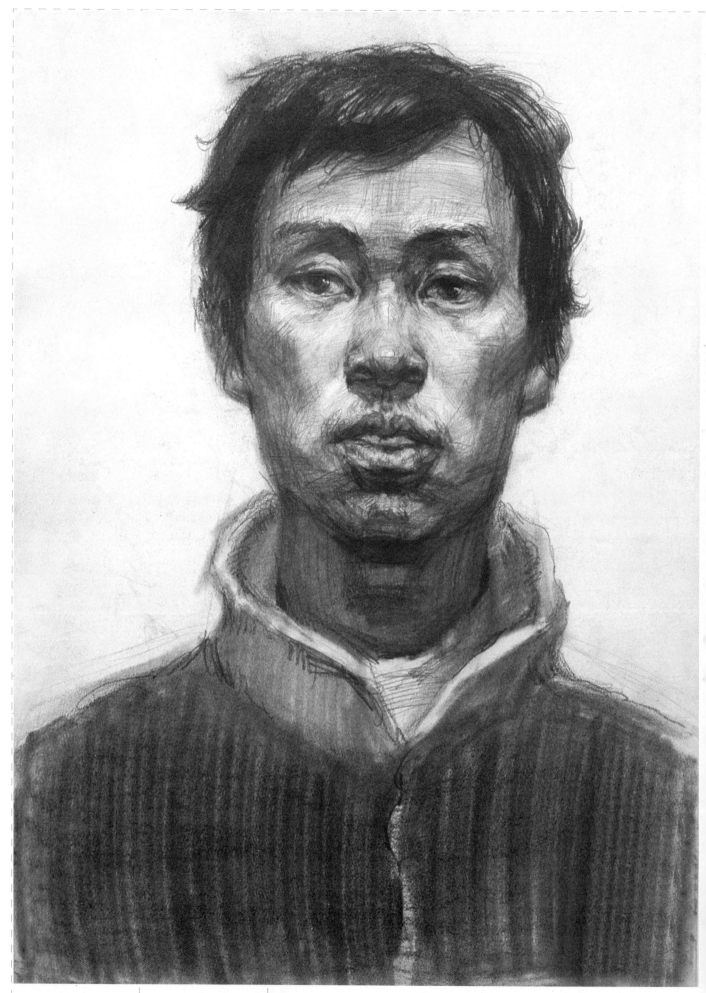

男青年素描习作　作者 刘佳 指导教师 王丹

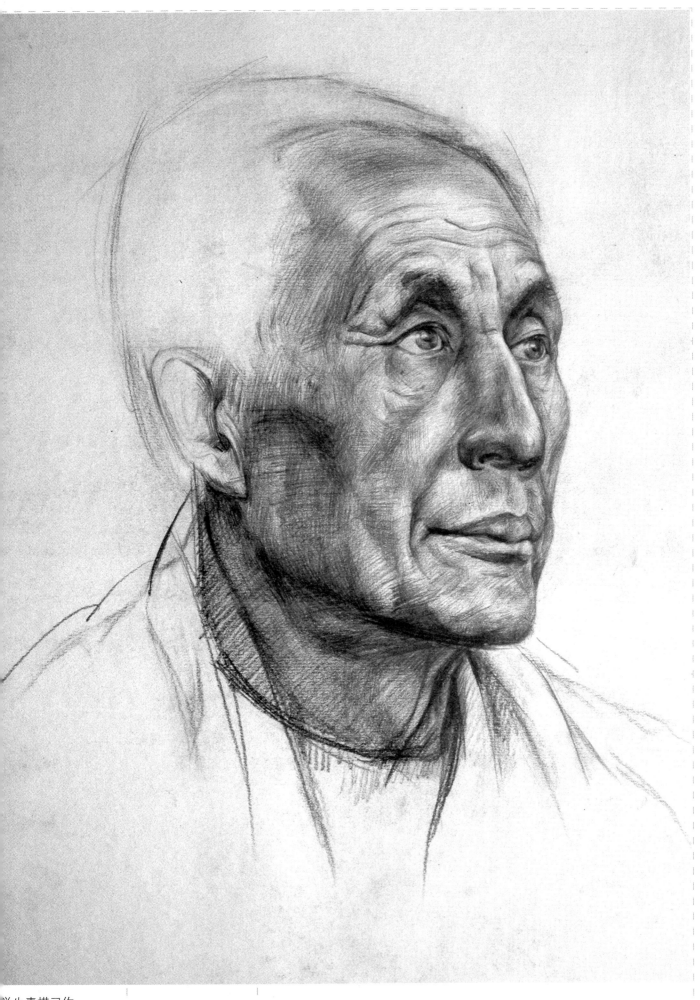

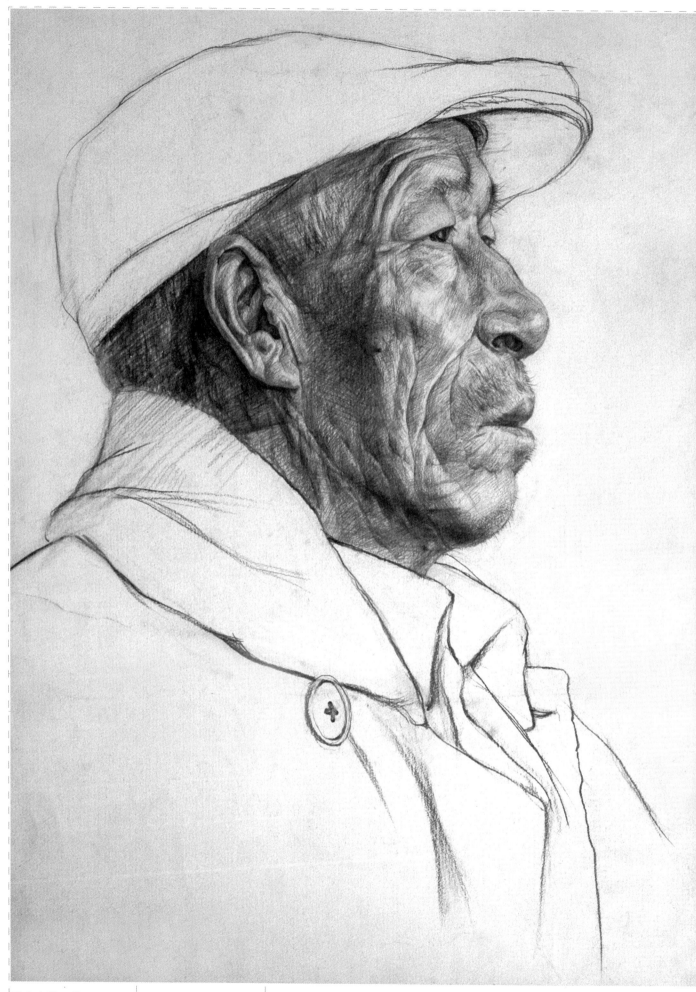

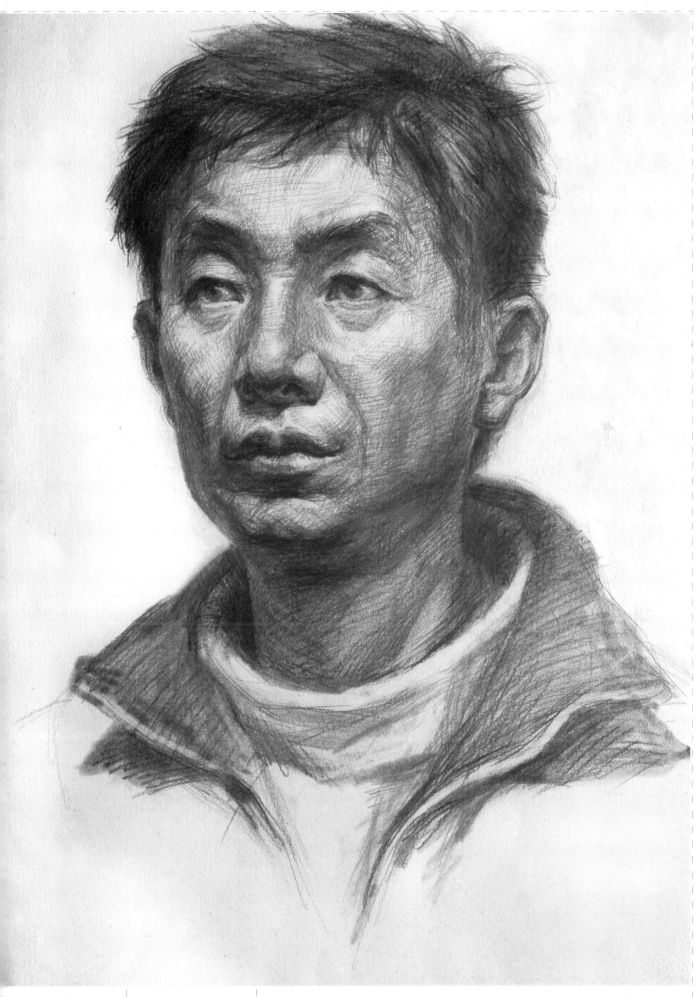

素描习作 作者 曲倩雯

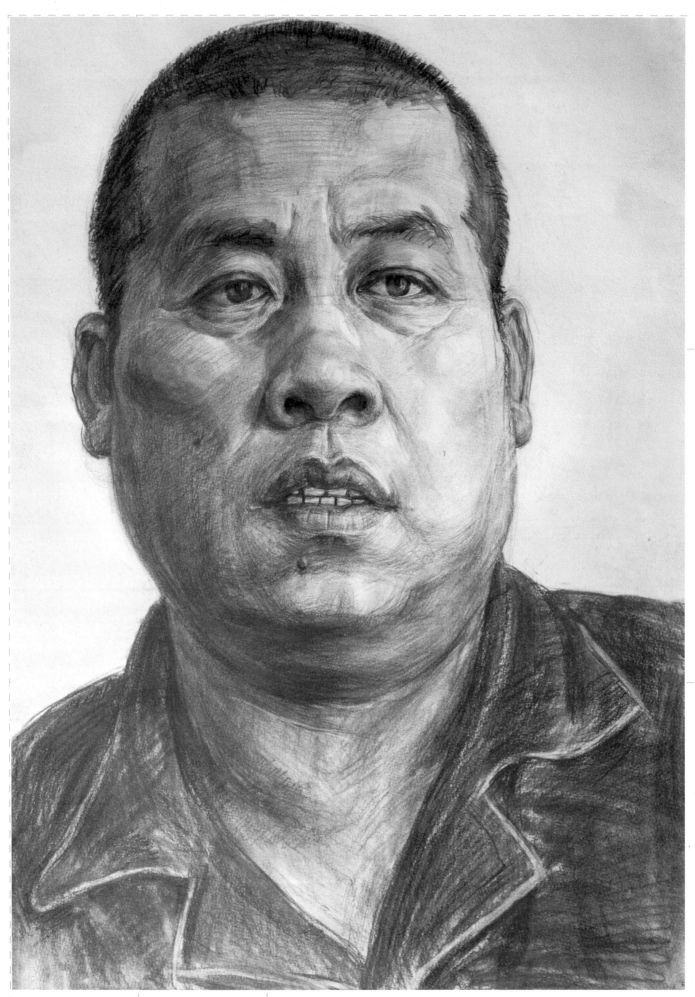

素描头像　作者 杜丰余　指导教师 高媛

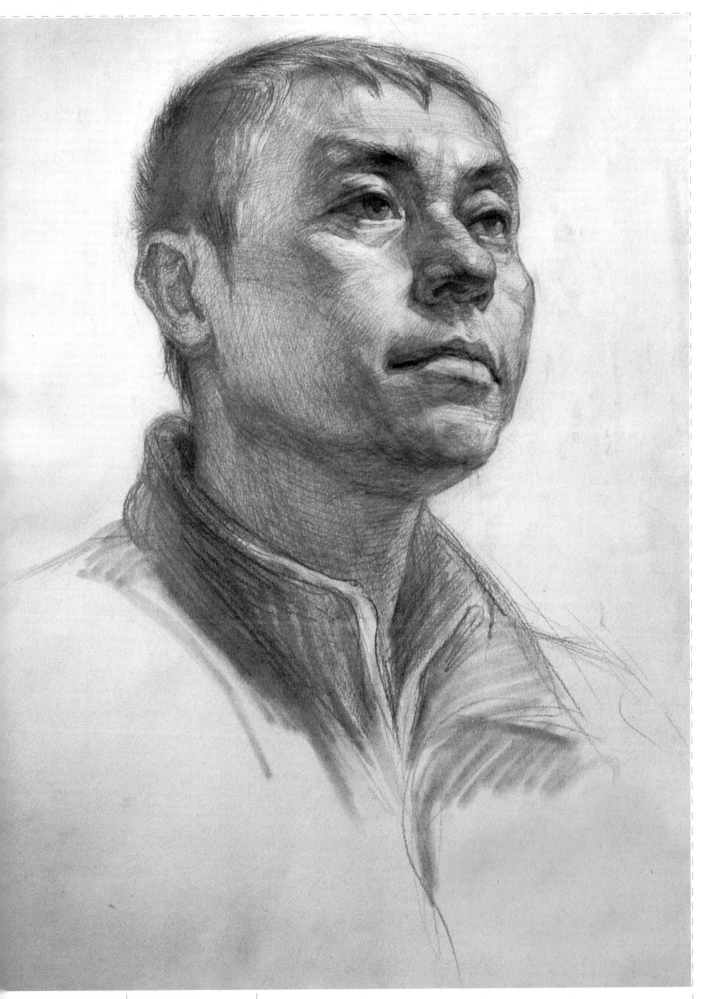

素描习作　作者　曲倩雯

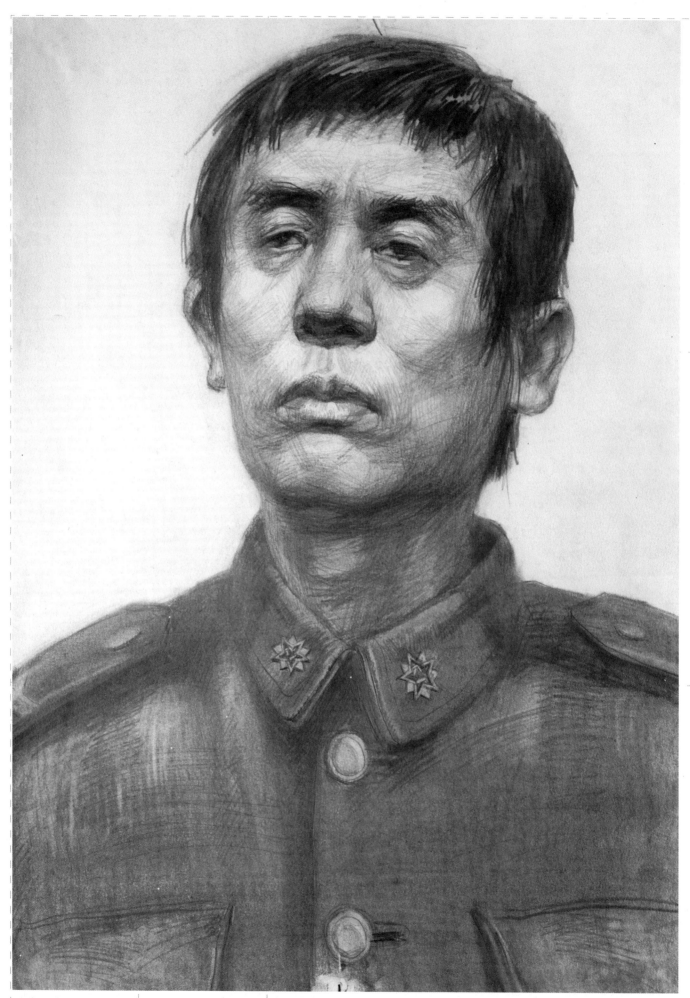

学生作品 指导教师 高媛

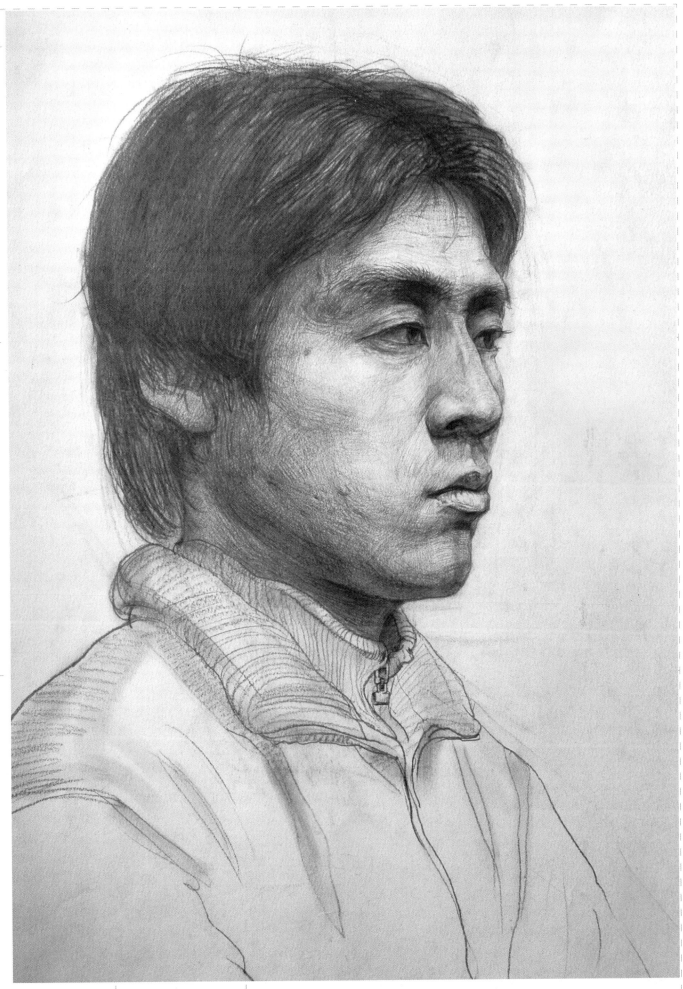

素描习作　作者　廖望

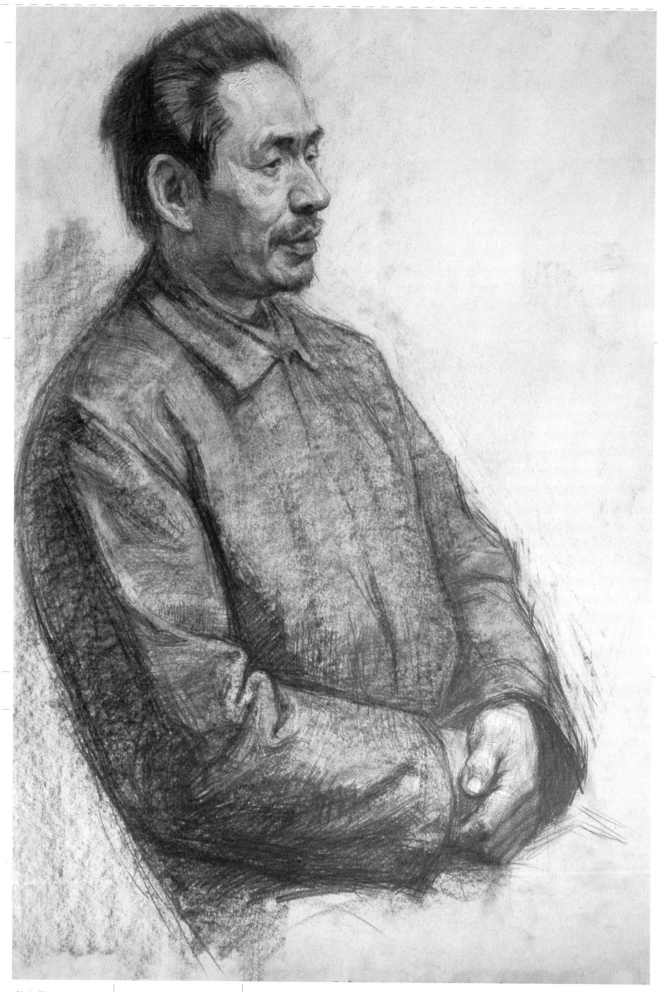

学生作品

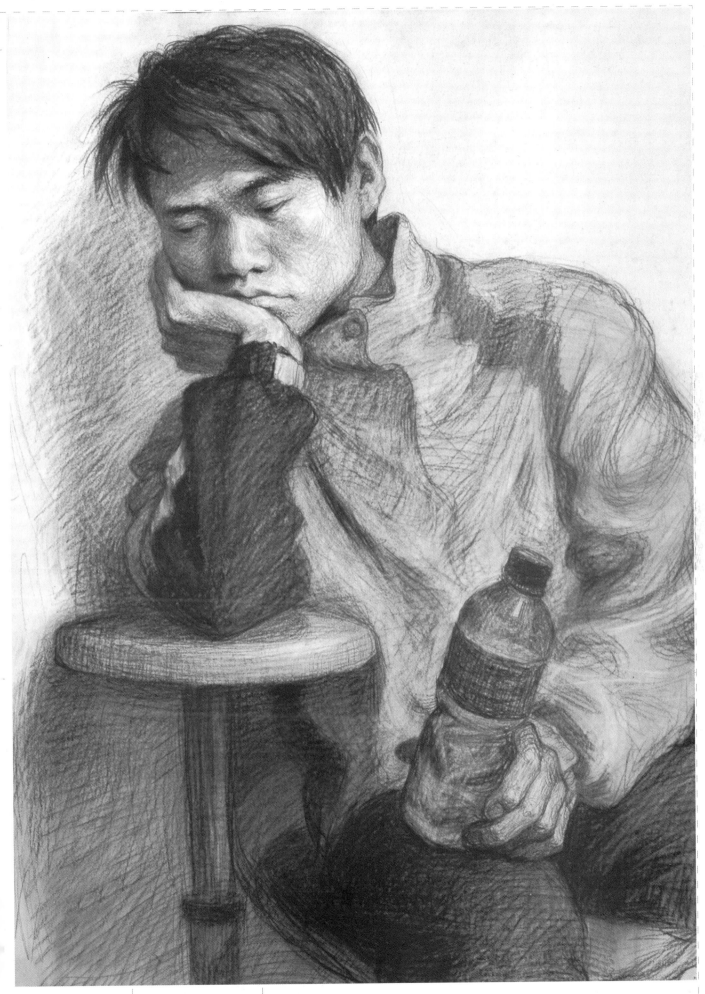

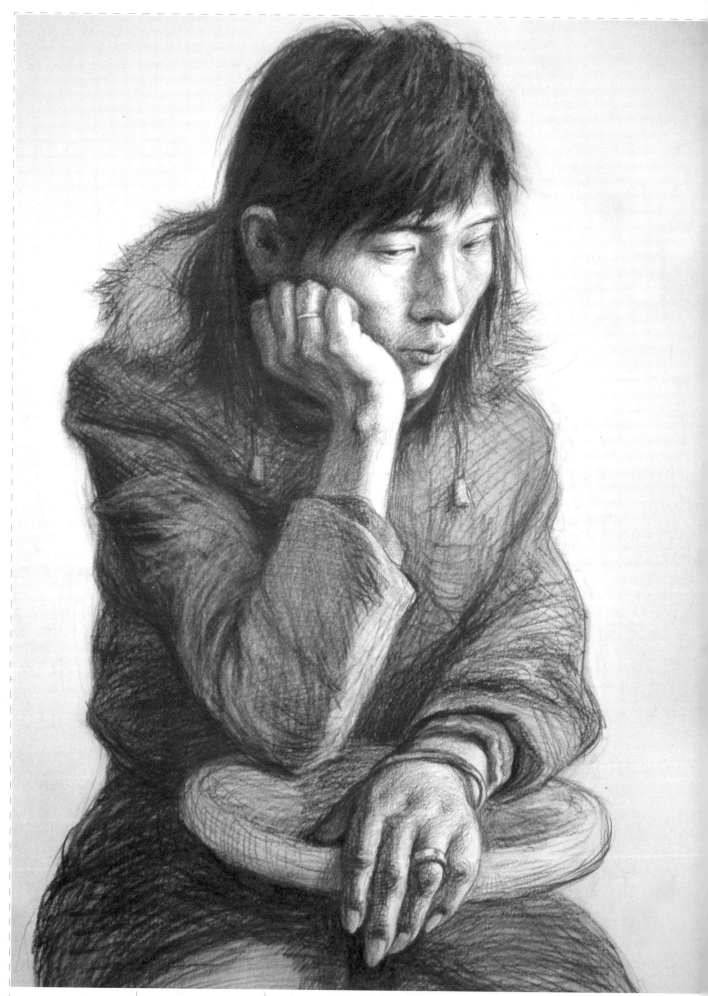

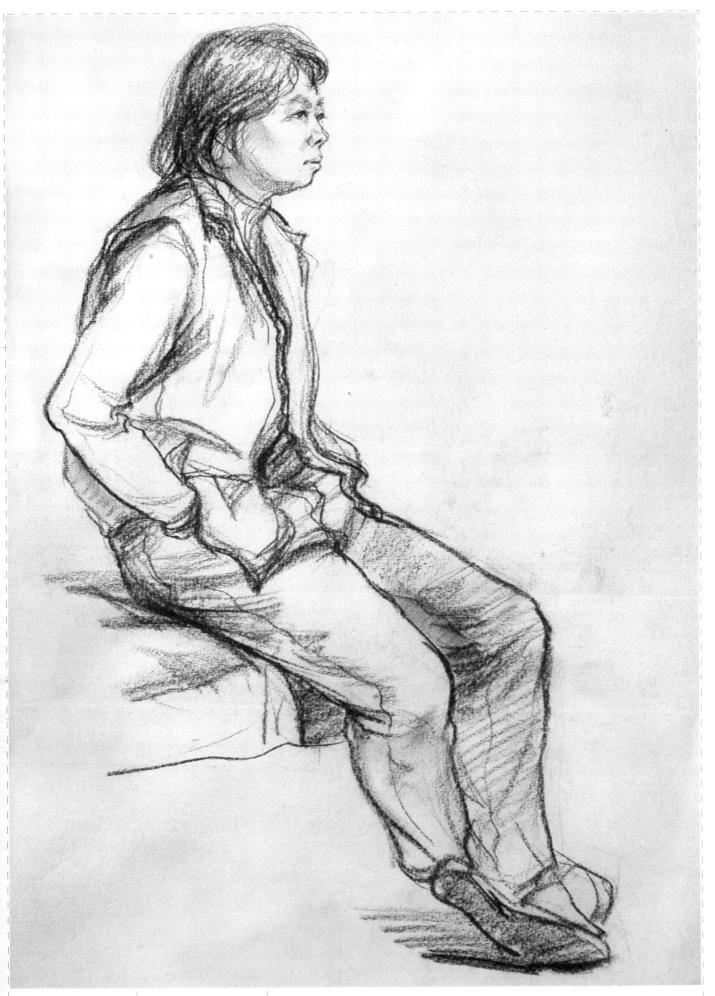

素描习作 作者 曲倩雯

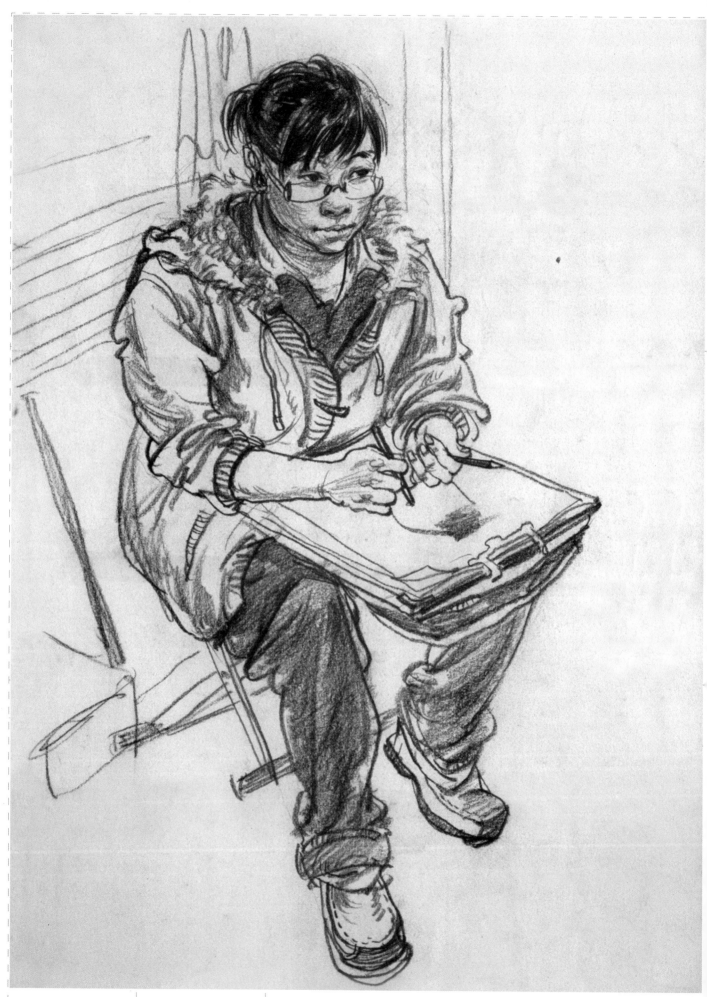

素描习作 作者 史冉明 指导教师 王丹

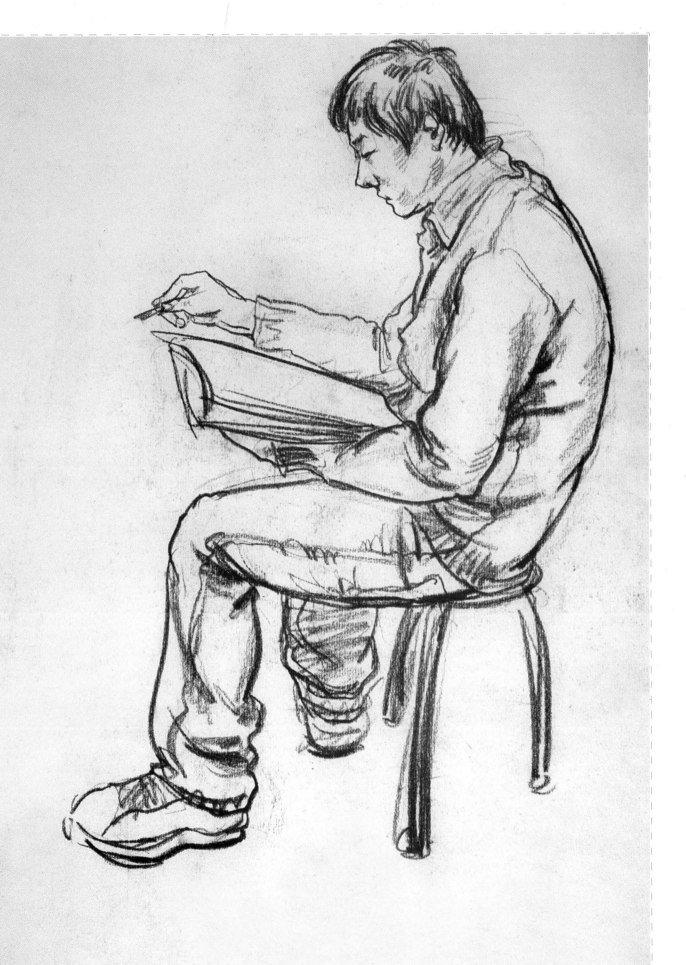

描习作　作者 曲倩雯

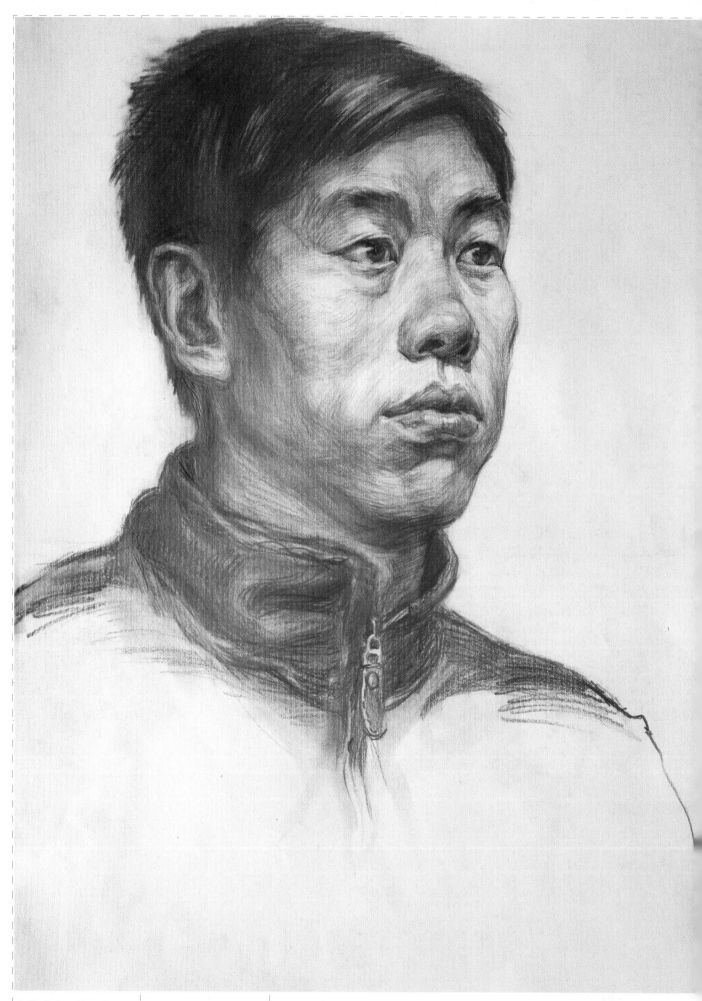

素描头像习作 作者 赵志永 指导教师 张艳

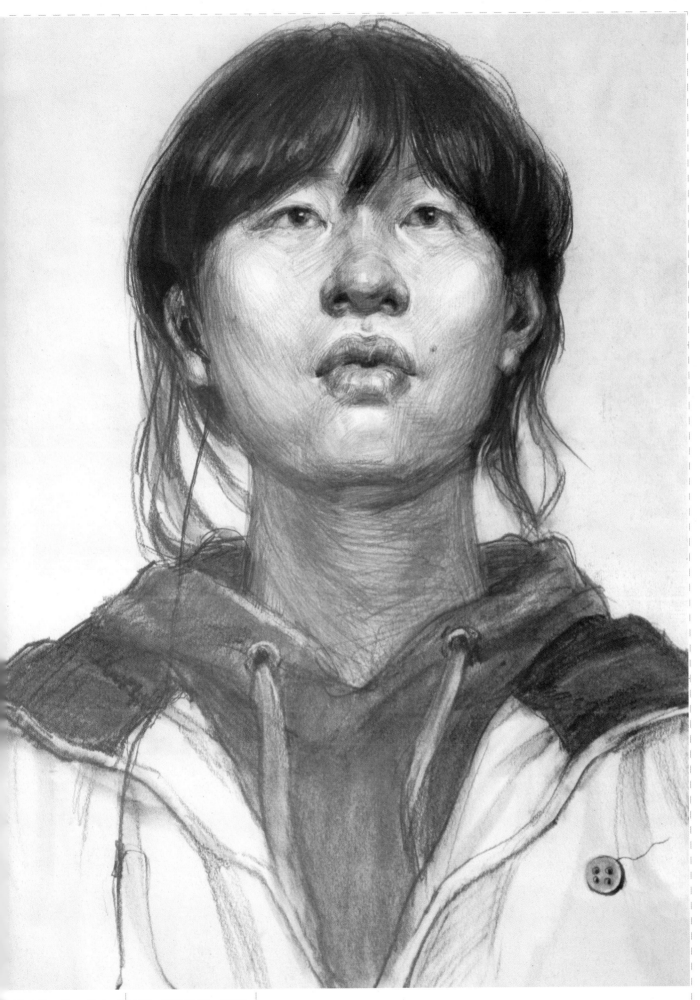

素描头像习作　作者 曲摩笛　指导教师　高媛

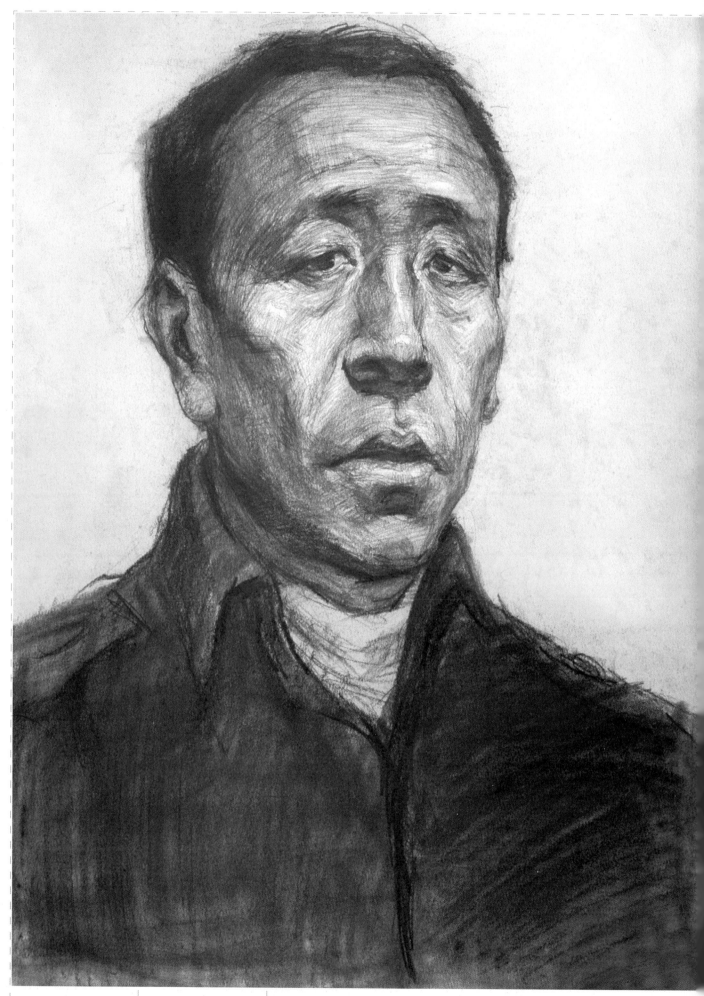

人物素描习作 作者 史冉明 指导教师 王丹

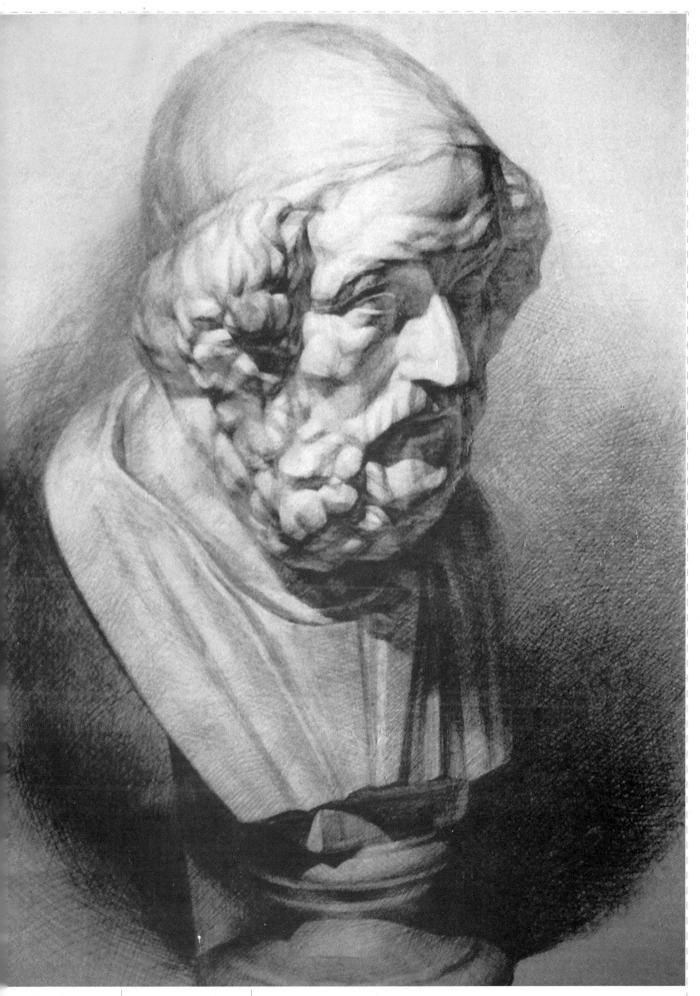

描习作　作者　王珂岳

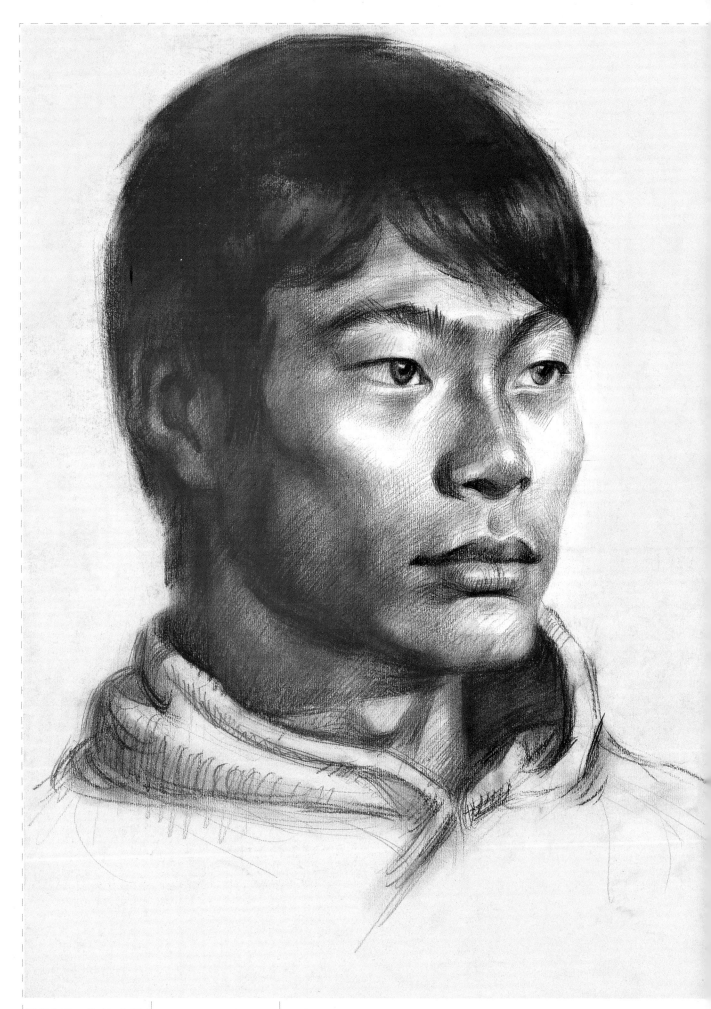

男青年像 作者 李贵金

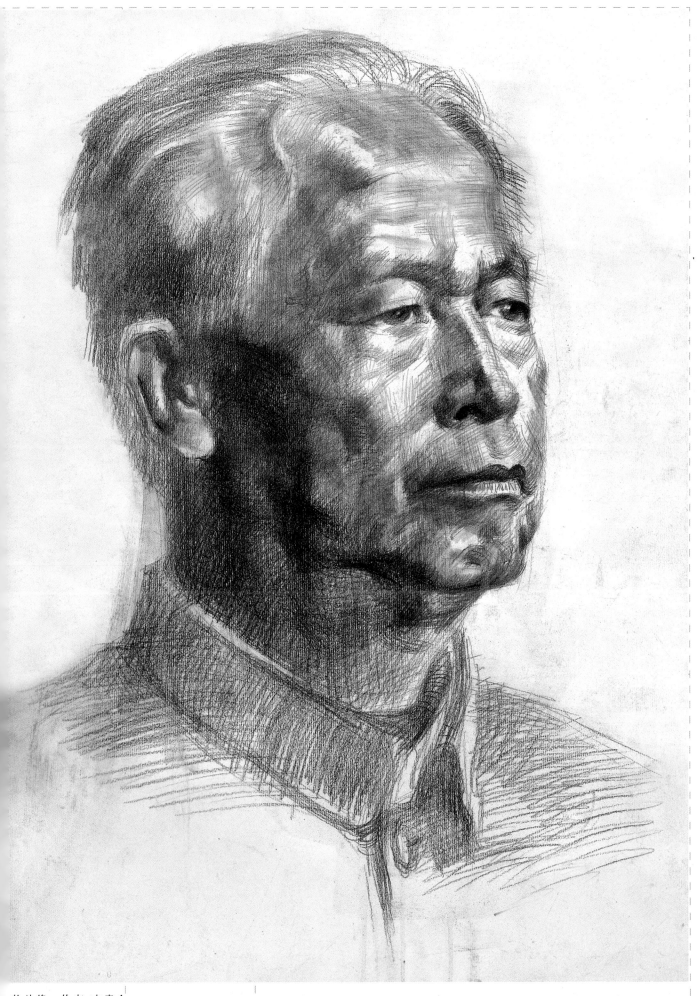

物头像 作者 李贵金

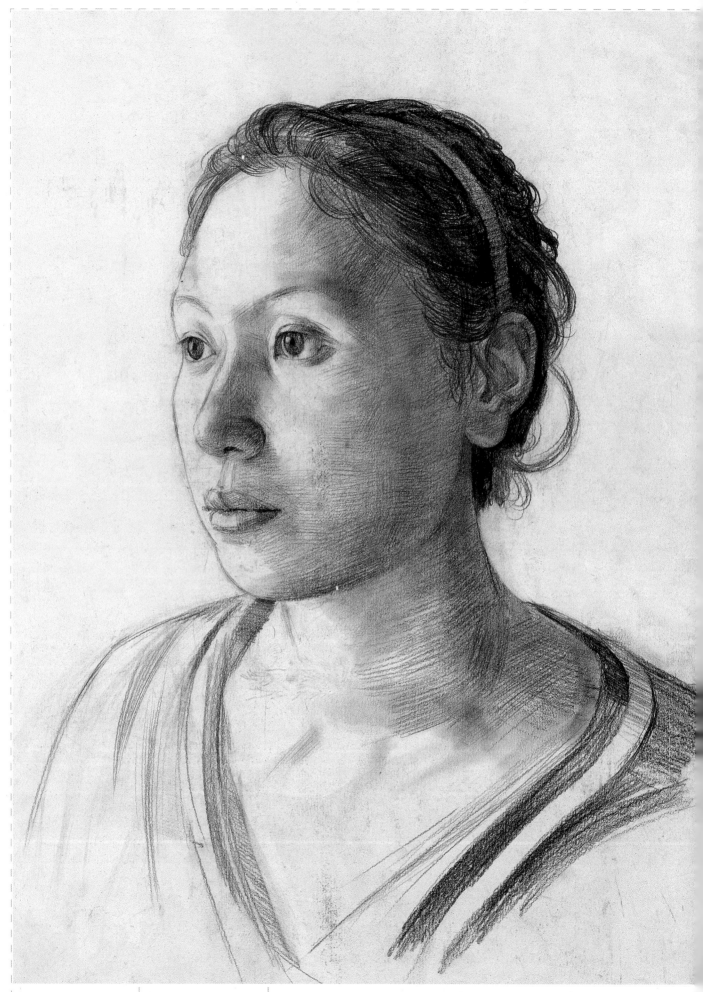

女青年像　作者 李东哲

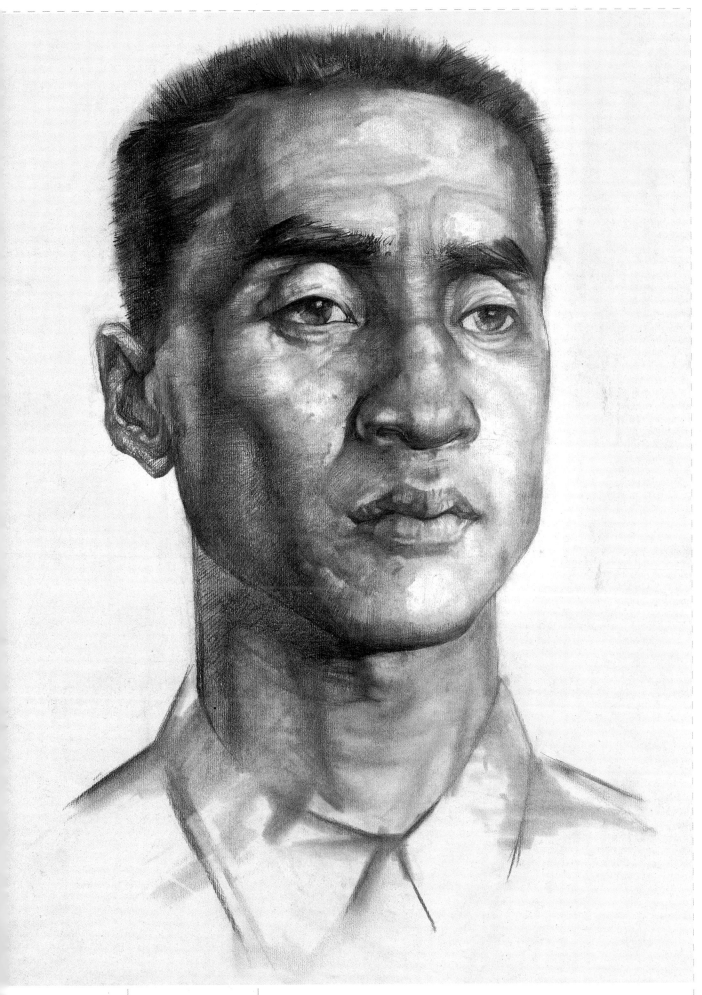

男青年像　作者 张景泽

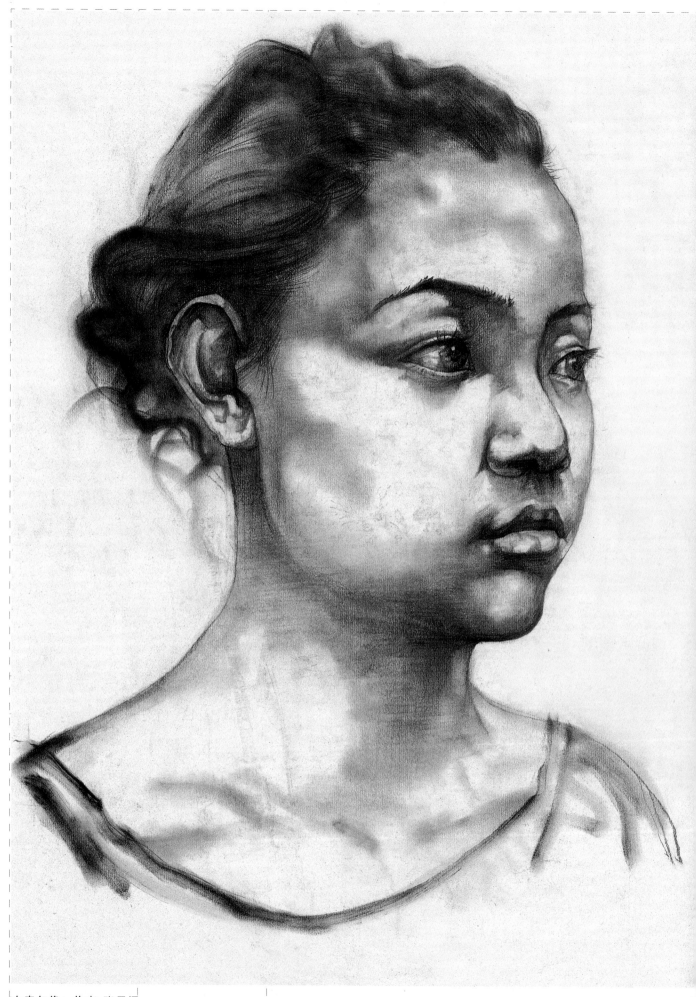

女青年像　作者 张景泽

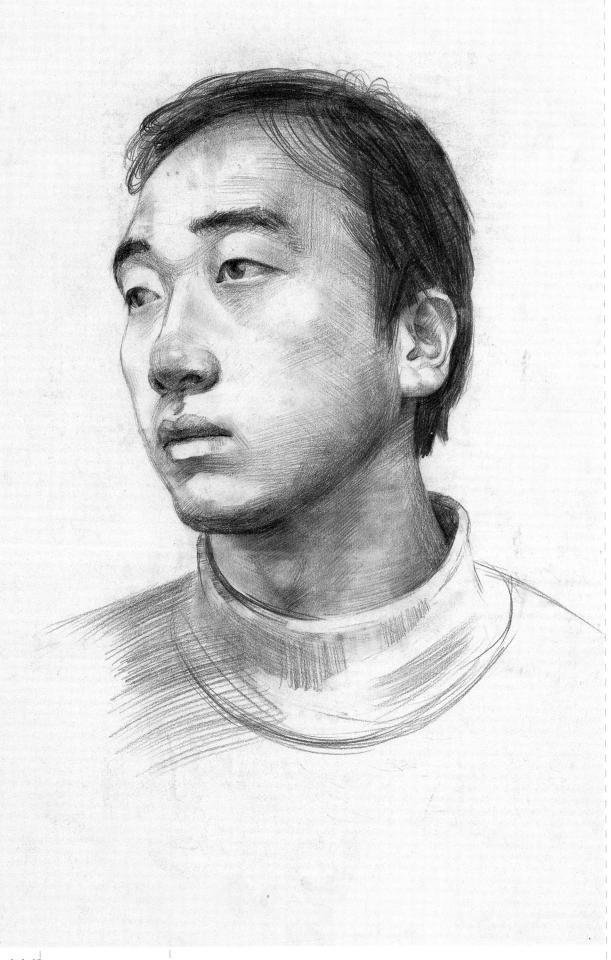

男青年像 作者 李东哲

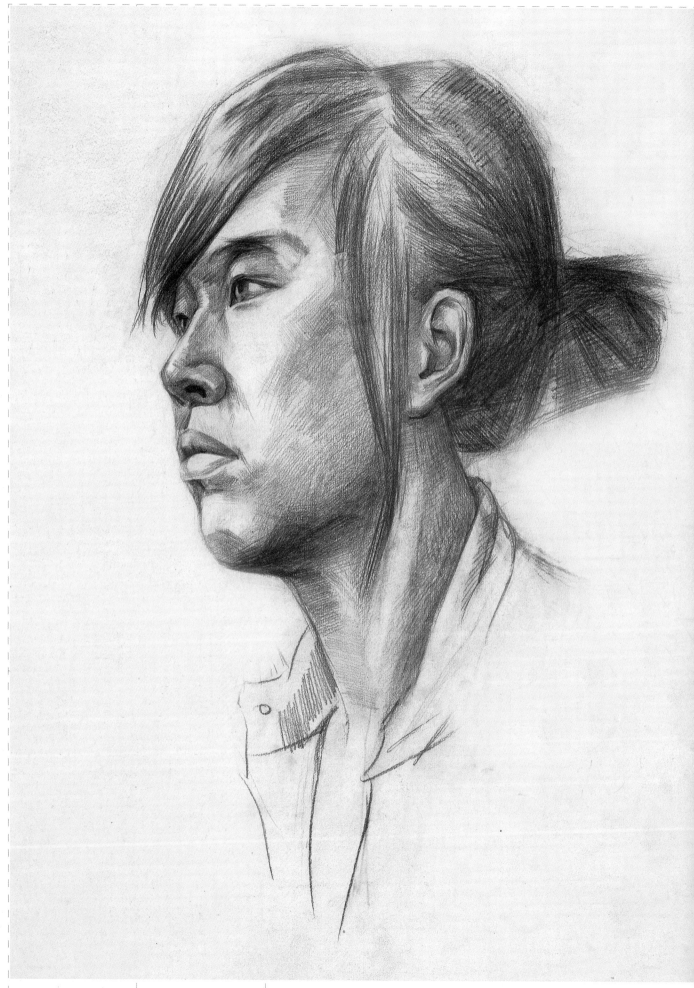

女青年像　作者　迟锐

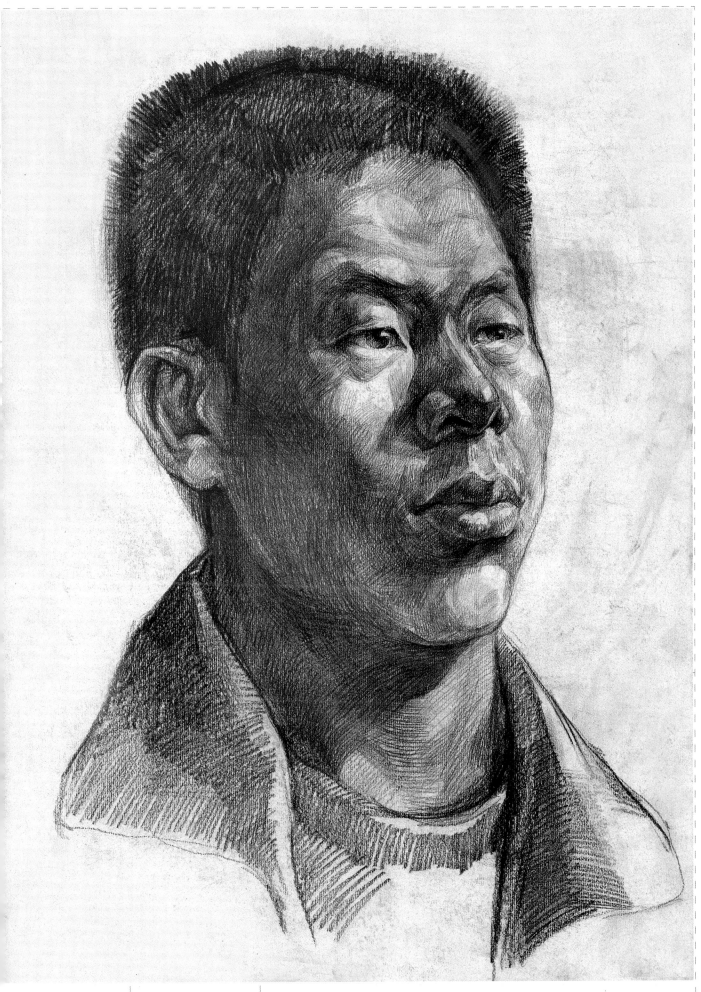

人物头像 作者 周骁勇

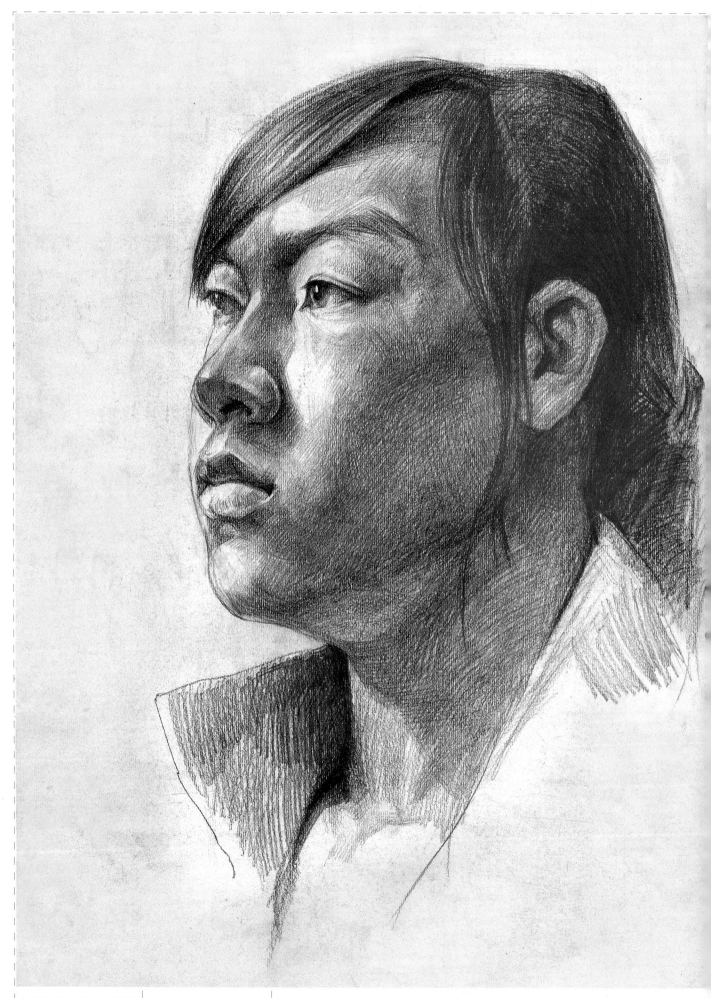

女青年像　作者　周骁勇

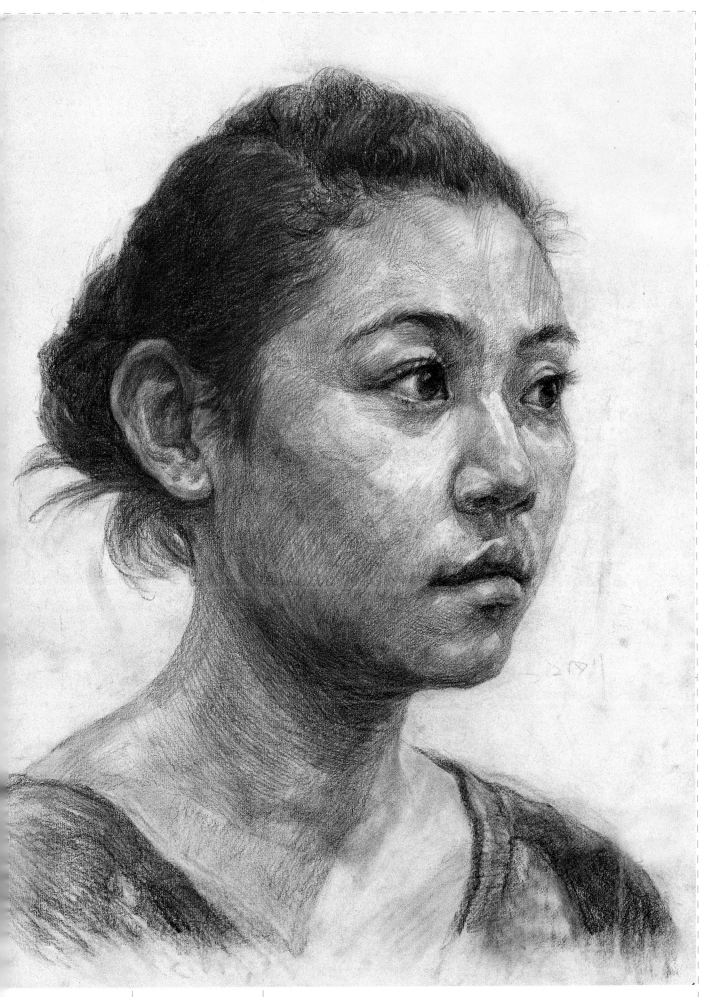

女青年像　作者 姜宏伟

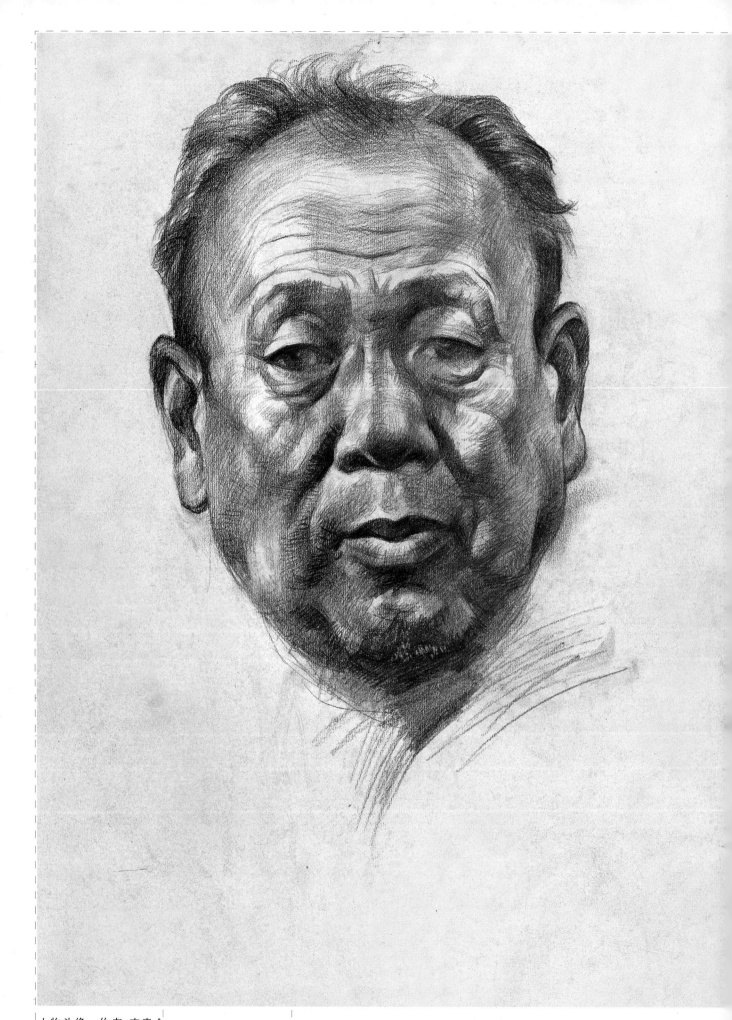

人物头像　作者 李贵金

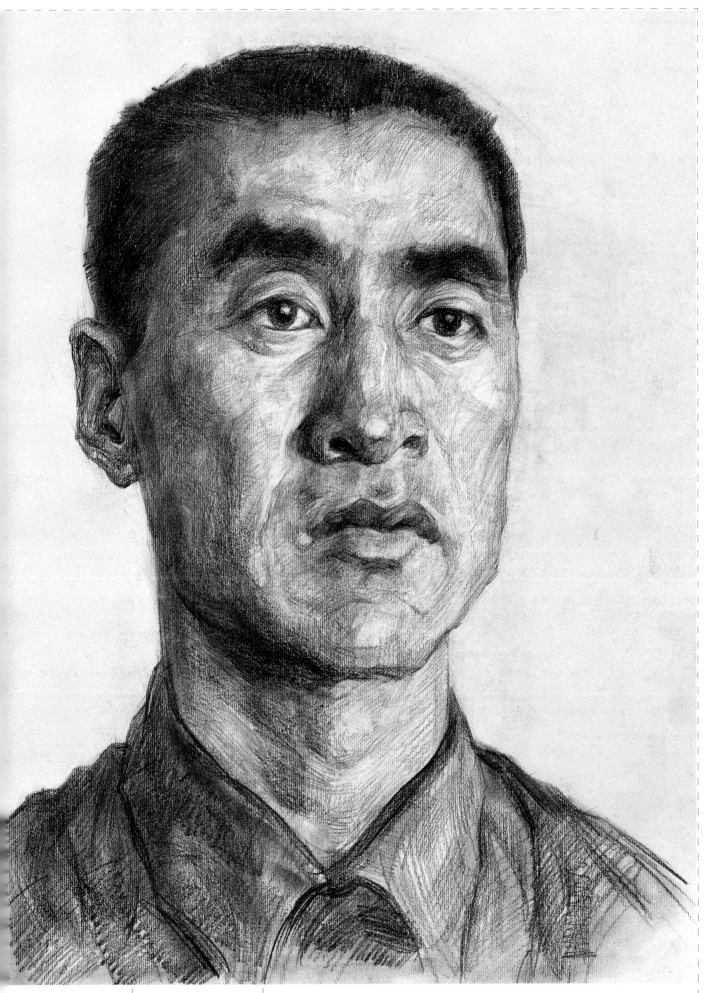

人物头像 作者 葛红刚

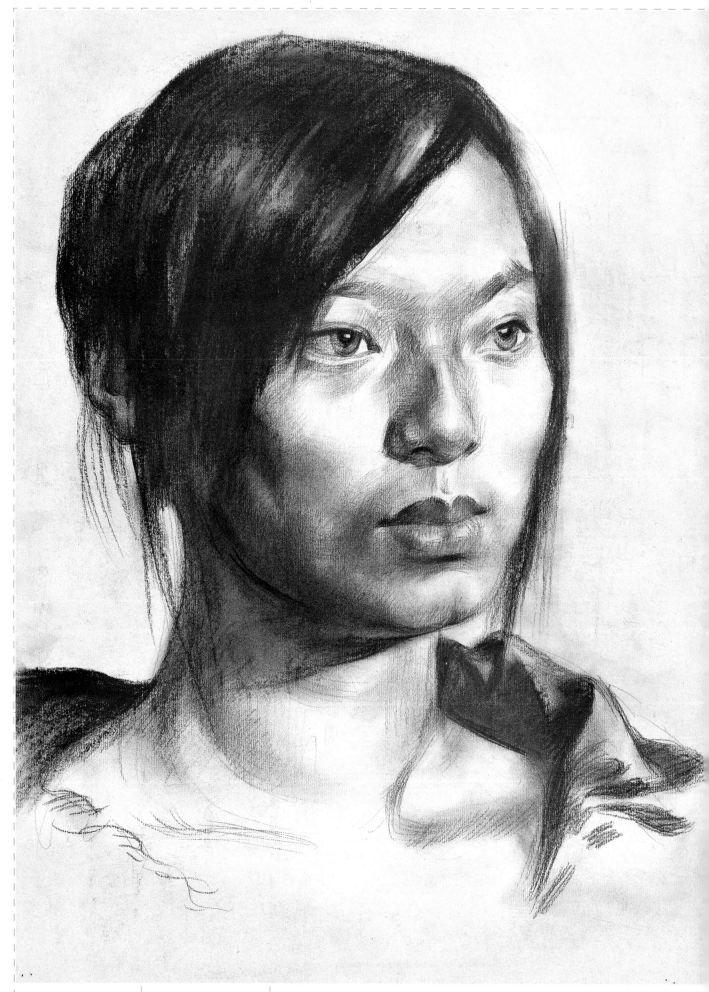

女青年像　作者 李贵金

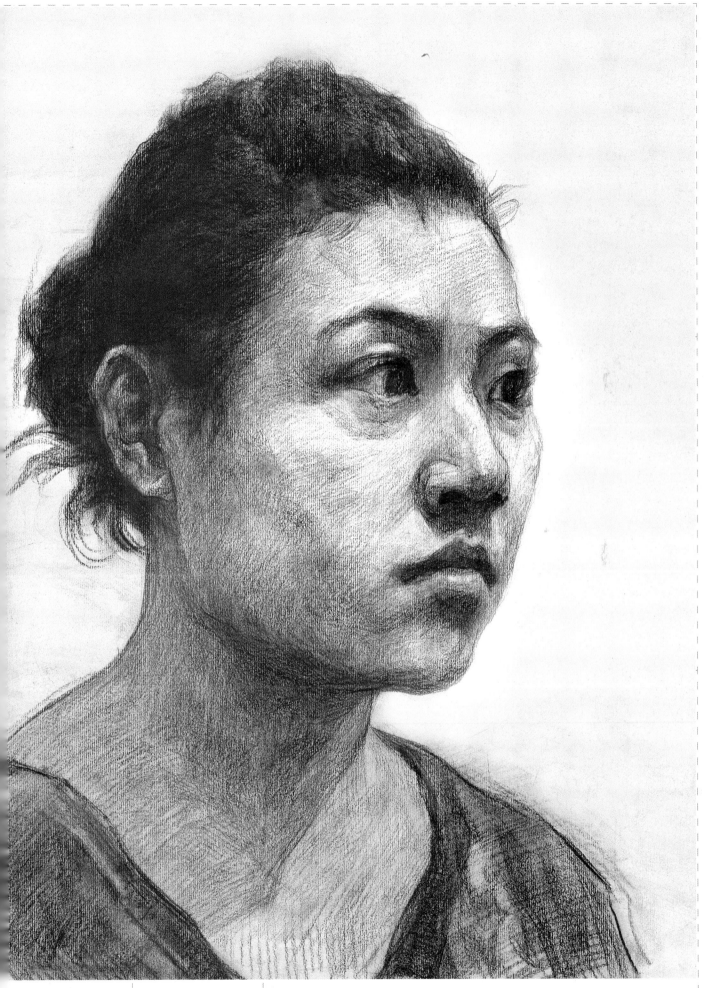

女青年像 作者 葛红刚

本书在此特别地感谢王克月、姜复越、刘勇雄、黄志萍、刘国平、王丹、朱海滨、张艳、高媛、张丽丽、李贵金、张景泽、迟锐、周骁勇、姜宏伟、葛红刚、李东哲等老师和彭刚、曲倩雯、韩青臻、廖望、李希振同学给予的大力的支持和帮助，不辞辛苦，提供大量作品图片及信息，使本书得以顺利完成，在此真诚表示谢意。

作者